Robert Musil

LEBEN IN BILDERN

Herausgegeben von
Dieter Stolz

Robert Musil

Werner Frizen

DEUTSCHER KUNSTVERLAG

Inhalt

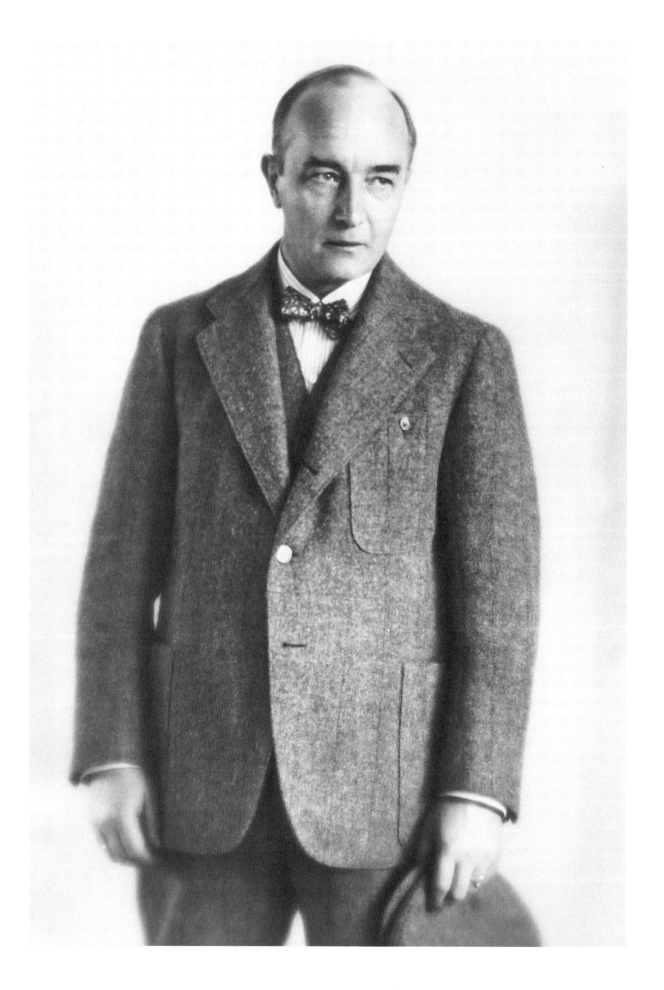

»Der Mann ohne Biographie«

E r wurde geboren, arbeitete und starb.« Heidegger soll mit diesem Aperçu eine Vorlesung über Aristoteles begonnen haben. Geburt und Grab, dazwischen nichts als Arbeit – das scheint das Schicksal des wahren Philosophen zu sein. Auch der Dichter-Philosoph Dr. phil. Ing. Robert von Musil hat – auf den ersten, flüchtigen Blick – keine an Abenteuern reiche Biographie erlebt, mag seine Zeit auch eine abenteuerliche gewesen sein: Ausbildung, Studium, Dissertation, Militärdienst, hin und wieder »interimistischer Theaterkritiker«, ein anderes Mal »höherer interimistischer Ministerialbeamter«, doch das alles nicht allzu regelmäßig; dazu ein paar Liebeleien, ein paar Liaisons, schließlich die Ehe – aber keine kleinen Kinder, um Gottes willen keine lärmenden Kinder, die vom Hauptgeschäft abhalten und die er »so wenig mag wie Schnecken«! – ansonsten Schreibtisch, morgens (oft schon frühmorgens) drei bis vier Stunden, nachmittags drei Stunden »Beiträge zur geistigen Bewältigung der Welt«. Und das, während um ihn her Throne stürzten, Reiche barsten und zwei Weltenbrände die Physiognomie des Erdballs nachhaltig entstellten. Andere, nicht zuletzt seine Konkurrenten, erlebten Weltkriege und Exil als Schicksal, und die Flut der Emigration trug sie allen persönlichen und familiären Leiden zum Trotz auf einen Wellenkamm empor, während Musil, wie er am Ende seines Lebens bitter feststellen musste, »nirgends hat Fuß fassen« können. Unnachahmlich hat seine Frau Martha 1941 im Schweizer Exil die Unbehaustheit ihres Ehemanns so auf den Punkt gebracht: »Alles ist ausgewandert. Es wird allmählich unheimlich in Genf. Meine Tochter ist in Philadelphia, mein Sohn in Rom u. mein genialer Gatte in Utopia«.

Der Mann ohne Biographie beim Entwurf der Insel Utopia: Er erlebt nicht seine Abenteuer in der Wirklichkeitswelt, sondern erdichtet immerzu neu entworfene Möglichkeitswelten am Schreibtisch. Flucht-

Robert Musil. 1931.

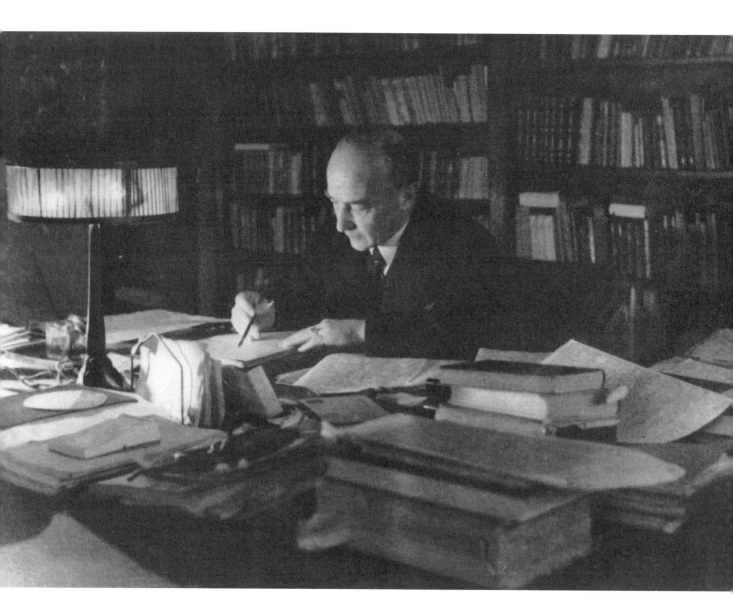

Musil am Schreibtisch in seiner Wohnung
in der Rasumofskygasse. Wien 1936.
»Ich arbeite vom Morgen bis Mittag.
Von 4–7. Manchmal auch noch abends.
Ich zwinge mich zur Arbeit, auch wenn
ich keine Lust habe. Ich breche selten
ab, wenn ich weiter arbeiten möchte. Ich
halte das alles aber für Fehler von mir.«
(Notizen aus dem Nachlass, »Rundfrage«)

punkte vor seiner Umwelt sind in Reih und Glied organisierte Bücher, penibel geordnete Papiere und die spitze Kielfeder. Der Schrift-Steller arbeitet, ohne von seiner Außenwelt Notiz zu nehmen. Was er schreibt (er arbeitet – woran denn sonst? – am *Mann ohne Eigenschaften*), findet er in seiner Innenwelt: Hochkonzentriert schaut er nicht auf den Betrachter (oder den Fotografen), sondern auf das Produkt seines Geistes. »Lesen ohne Leben«, Schreiben statt Erleben – so heißt das Motto dieses Literatur-Monomanen: »Ich erlebe furchtbar wenig [...].«

Während der Dichter und Denker sich 1936 in seinem Bücherbollwerk verbarrikadiert, setzen draußen vor der Tür die Nazi-Schläger den Geist unter Druck. Wie ein Bohrwurm in einem Bilderrahmen sieht er sich: »in einem Haus, das schon brennt« – als Würmchen also, das beim Hausbrand in nichts aufgelöst wird. Der Mann des Wortes, von der Liebes-Utopie eines Tausendjährigen Reiches träumend, schottet sich ab gegen das hereinklingende Gebell des »Christus mit Radio«, den braunen Messias. Als einzige Waffe gegen den Ungeist der Zeit bleibt dem Offizier a. D. die Ironie, wobei er Wert darauf legt, »dass [ihm] Ironie nicht eine Geste der Überlegenheit ist, sondern eine Form des Kampfes«. In diesem ungleichen Kampf steht er – wie nahezu immer – auf der Verliererseite.

Der Mann ohne Biographie mit den taktvollen Manieren kleidet sich wie Seinesgleichen; wie ein braver Bürokrat will er nicht auffallen. Er beansprucht auch keine exponierte Stellung. Narr am Kaiserhof? Vertrauter von Königen und Fürsten? Sprachrohr der Allnatur? Vater des Vaterlandes? Nationalschriftsteller? – all das war einmal. Hier sitzt der Dichter der Moderne wie ein österreichischer Staatsdiener hochgeschlossen, in Schlips und Kragen. Selbst in der bitteren Armut seiner letzten Jahre legt er penibel auf adrette, ja elegante Kleidung Wert (Schande über den, der – wie zu seinem 50. Geburtstag geschehen – im Straßenanzug kommt, wenn Frack angesagt ist!). Der bürgerliche dress-code gibt dem freien Autor Halt beim Produktionsprozess. Seine Narretei, seine Fixierung auf die Schriftstellerei, verdammt ihn dazu, einen richtigen, einen anständigen Beruf auszuüben. Berufe aber üben nur Bürger aus. Musil ist einer von ihnen, obwohl er mit dem *Mann ohne Eigenschaften* den Abgesang auf das bürgerliche Zeitalter zu schreiben im Begriff steht. Er ist ein bourgeois déraciné, ein entwurzelter Bürger. In seiner »rettungslose[n] Einsamkeit« hat er sich gegen die bürgerliche Karriere entschieden, hat auf die Laufbahn eines Ingenieurs verzichtet, hat eine Hochschul-

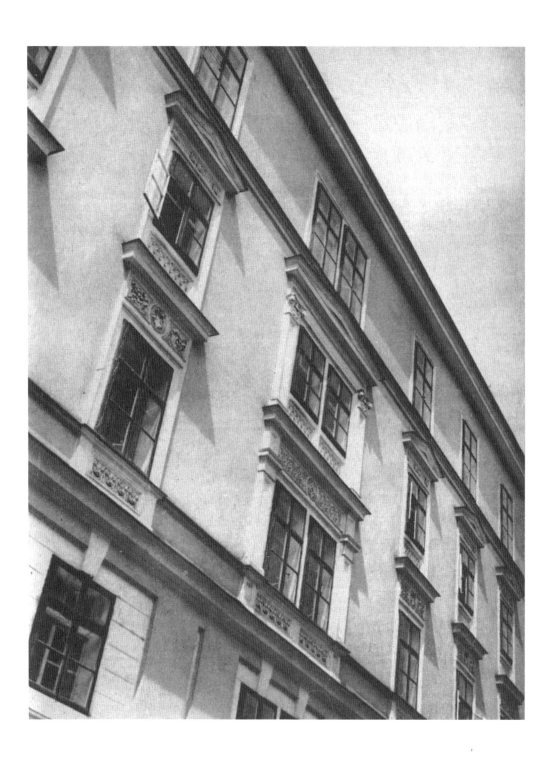

Robert Musils Wohnung im
zweiten Stock des Hauses in der
Rasumofskygasse 20, Wien.

karriere fahren lassen, hat die Beförderung zum Obristen ausgeschlagen, hat sich vor allem der Beamtenberufe entledigt, der Aufgaben des Bibliothekars und des Archivars, gleich vier mögliche Biographien auf einmal gibt er preis, um nur eines zu werden: Dichter.

Was das sogenannte Objektiv der Kamera ausgrenzend-eingrenzend allerdings nicht verrät: Der riesige Schreibtisch ist eigentlich ein Speisetisch, per Abstandssumme vom Vormieter übernommen. Die Wohnung für ihn und seine Frau Martha, ein schlecht geschnittener Schlauch, hat gerade einmal 90 qm. Ein Drittel nimmt das Arbeitszimmer ein. Wer den Dichter besuchen will, muss durch die anderen Zimmer hindurch. Gebadet wird in der Küche in einer Kautschukwanne, Wasser auf dem Flur gezapft. Die nach außen demonstrierte Großbürgerlichkeit in einem repräsentativen Gebäude erweist sich als abblätternde Tünche der Belle Époque. Denn für eine freie Schriftstellerexistenz sind die Zeiten alles andere als günstig, für einen Dichter, der allen Zeitzeichen zum Trotz unter dem schönen Schein der Bürgerlichkeit überleben will, katastrophal.

Die Sekundärtugenden des »Philisters« hatte Musil von Hause (und von der Militär-Oberrealschule) aus verinnerlicht. Freud (den er, der studierte Psychologe mit dem Röntgenblick, bissig einen »Pseudo-Dichter« nannte) hätte ihn als »analen Charakter« etikettiert, der in Wirklichkeit das Gegenteil dessen verkörpert, was seine anrüchige Bezeichnung besagt. Ein analer Charakter ist einer, dem als Kind all das ausgetrieben wurde, was Vergnügen an den Stimulationszonen der Defäkation erzeugen könnte. Ein analer Charakter bezieht seine Befriedigung aus der Regulation dieser archaischen Triebe durch Ordnungsliebe, Disziplin, Sparsamkeit, Pedanterie, Höflichkeit, Sauberkeit. Musil hat die Manieren der guten Kinderstube zur Perfektion, nein zur Obsession weiterentwickelt. Sich selbst analysierend, sucht er die Ursachen dafür in den unsäglichen sanitären Zuständen der Eisenstädter Erziehungsanstalt: »Die Waschgelegenheiten und ›Globusterbeeren‹ [Kotkügelchen im Afterbereich]. Die Abtritte. […] Meine Reinlichkeit heute noch eine Überkompensation?« Wie mit seinem Körper verfuhr er auch mit seinen Manuskripten: sie von allem Unrat purgierend. Bis zu zwanzigmal hat er sie gereinigt, bevor er die Reinschrift für makellos hielt – auch das »eine Art Waschzwang«. Sein sprechender Nachname stand wie ein fatales Omen über seinem Leben. »Musil«, so erklärte der »Wortemacher, Namenmacher« in einem Brief an einen nicht weiter bekannten Namensvetter, bedeute im Tschechischen: »Er musste.«

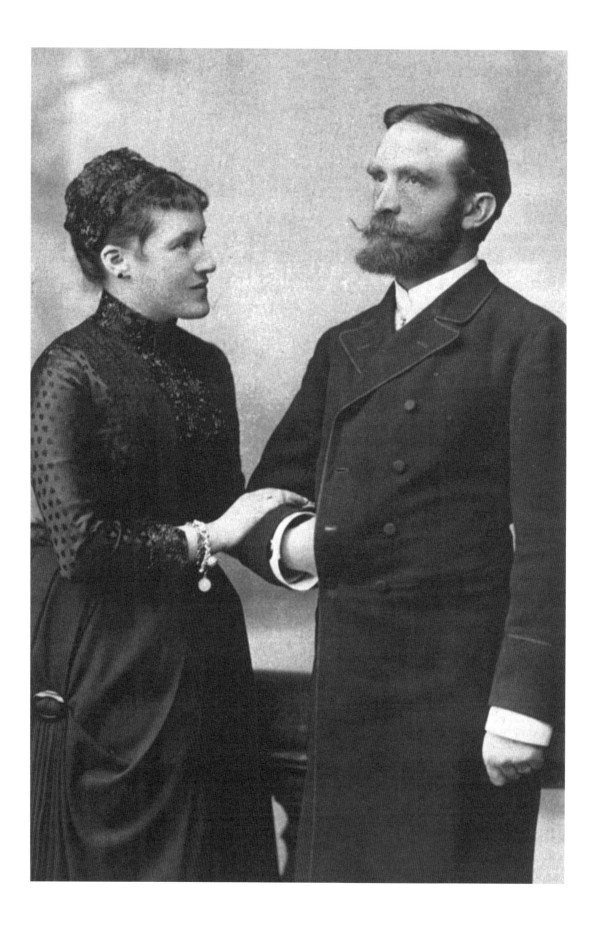

Der »Terror« der Familie

Seine Eltern hat er nicht gehasst, aber auch nicht überschwäng-
lich geliebt. »Nie im Schoße der Familie wohlgefühlt. Eher sie
geringgeschätzt«, notiert er noch gegen Ende seines Lebens.
Die Familie des späteren Professors Alfred Musil und seiner Gat-
tin Hermine hat ihn nicht dazu motivieren können, selbst eine zu
gründen. Der Vater repräsentierte den zeittypischen pater familias:
Familienvater, Landesvater, Gottvater in einer Person. Zeit- und lan-
destypisch auch die Gegensätzlichkeit der Geschlechterrollen: »Mein
Vater war sehr klar, meine Mutter war eigentümlich verwirrt. Wie
verschlafenes Haar auf einem hübschen Gesicht.« Die Diszipliniert-
heit mag vom Vater herstammen; die mütterliche Aszendenz weist
freilich »allerlei Belastendes« auf.

Position und Blickrichtungen von Mann und Frau auf dem Ehefoto
sind so typisch wie ihre Kleidung: sie hochgeschlossen, sichtbar
nur Gesicht und Hände, im enganliegenden Oberteil. Der fußlan-
ge Rock mit dezenter Andeutung eines Cul de Paris, wie »eine Glo-
cke von Unsichtbarem«, unter der sich allerlei vermuten lässt. Ihre
Haltung dienend, dem Eheherrn untertan, wie es der Schöpfungs-
bericht verlangt. Er gestrafft-diszipliniert, eine vage Zukunft fixie-
rend. Doch der patriarchalische Schein trügt: Der Vater verbirgt
seine Weichheit hinter dem starr-martialischen Kaiser-Bart, und
die Mutter beherrscht die Kleinfamilie, die Schwächen des Mannes
ausnutzend. Auch leistet sie sich und ihren erotischen Bedürfnissen
einen Hausfreund, den der Ehegatte stillschweigend toleriert. In ei-
nem schon literarisierten und entsprechend übertreibenden Entwurf
mit dem Titel *Die Mutter* beschreibt der fünfzigjährige Musil die
Beziehungsfallen in diesem prekären Verhältnis so: »Sie mißhandelt
den Mann, mißachtet ihn. Aber sorgt eifersüchtig für sein Wohl. Er
schuldbewusst u. dankbeladen. Das Minerl [Hermine], das alles für

Die Eltern Hermine und Alfred Musil, 1887
im oberösterreichischen Steyr, wo die
Familie ab 1882 lebt.

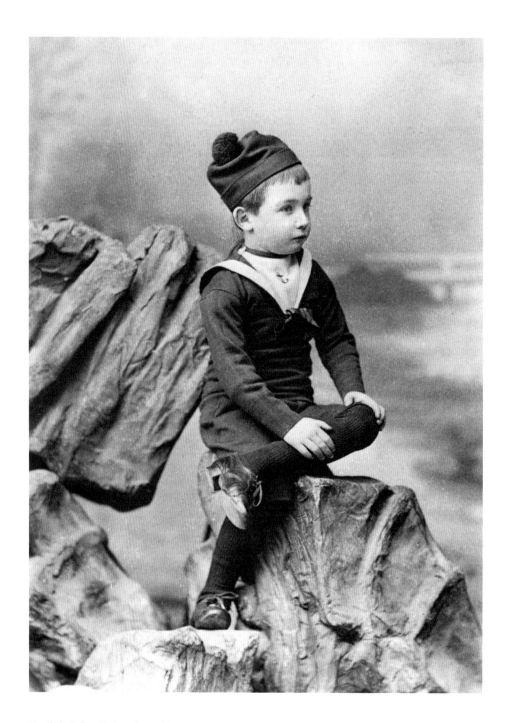

Musil als Siebenjähriger. Steyr 1887.

ihn macht. Er ist der Eingesperrte ihres Machtbedürfnisses auf dem Gebiet des Guten.« Die bipolare familiäre Spannung zwischen dem Professor und seiner Gattin klärt sich keineswegs im aufgeklärten Diskurs, sondern entlädt sich in »Heftigkeiten«. Im Rahmen dieser zwischen Schein und Sein changierenden Pole von Vater und Mutter muss sich der Sohn zurechtfinden.

Robert, zehn Jahre alt und selbst von explosiver Natur, braucht Orientierung, aber er findet sie nicht. Die Eltern geben sich positivistisch und a-metaphysisch: »Aufgeklärtes Haus, in dem man nicht glaubt und nichts als Ersatz dafür gibt.« Ein denkbarer »Ersatz« für die Transzendenz, Elternliebe zum Beispiel, wird unterdrückt, Äußerungen pubertärer Sexualität werden ungeachtet der vorgeblich moralinfreien Weltanschauung unterbunden – für den zurückblickenden Tagebuchschreiber ein familiärer »Terror«. Der Vater fasziniert den Sohn wegen seiner Selbstdisziplin; gegenüber der neurotischen Frau – »Hysterie« nannte man diese angeblich feminine Krankheit zu Freuds und Musils Zeiten – zieht der Patriarch aber regelmäßig den Kürzeren im Geschlechterkampf, weicht zurück, klärt nicht, entscheidet nicht; schon deshalb kann er kein Vorbild sein. Die machtbewusste Mutter buhlt um die Sohnesliebe, stößt den Jungen aber ab durch ihre ›nervösen‹ Krämpfe und Ausbrüche – auch sie befriedigt keine wegweisenden Identifikationsgelüste. »So war in dem Verhältnis auch etwas Geschlechtlich-Polares, ohne dass wir es spürten.«

Kein Wunder, Antithesen prägen sein Weltbild. Dass Gegensätze sich aufheben können, dass sie fruchtbar sind und die geistige Entwicklung vorantreiben und dass der freie Geist über den Gegensätzen steht, das hat Robert Musil erst zehn Jahre später bei Nietzsche gelernt. Hier und jetzt reagiert der Sohn allergisch. Er spielt nicht, überfordert vom Gezänk der Eltern, das nachgiebig liebende Kind, sondern behauptet seine intellektuelle Unabhängigkeit und sagt Nein zum Familienterror. Mit zwölf Jahren landet Robert in einem »Institut«.

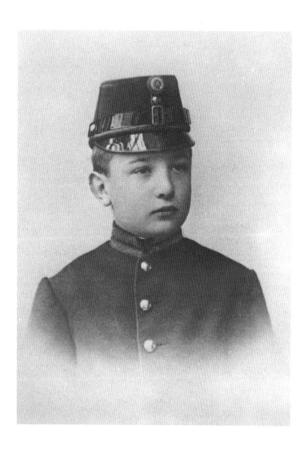

Robert Musil als Militär-Unterrealschüler in
der Kadettenanstalt von Eisenstadt. 1892.

Musil als Leutnant im Jahr 1903.

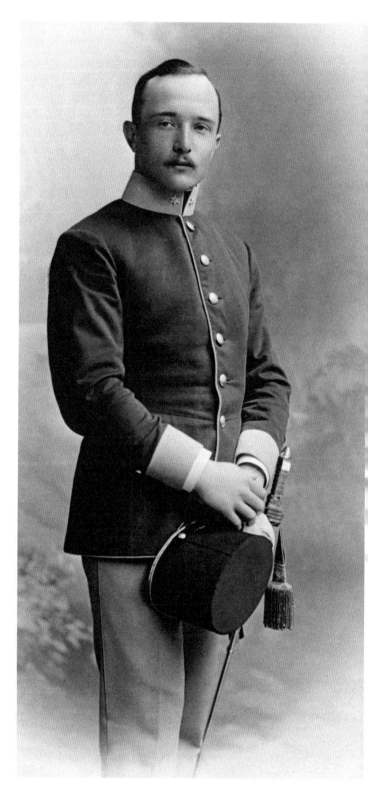

Der Zögling

Ich ließ mich nicht erziehen, u. schon gar nicht mit Gewalt.« Das leidenschaftliche Kind beweist einen eigenen Willen. Die Eltern bekamen Roberts Drang nach Autonomie zu spüren und kapitulierten schließlich bei dem Versuch, den aufmüpfigen Sprössling zum bürgerlichen Untertan zu erziehen. Wach, doch orientierungslos hat er kräftig gegen den Stachel gelöckt, wütend mütterliche Erziehungsversuche zurückgewiesen, auf väterliche Strafaktionen mit Trotz reagiert. In seinem unerfüllten Liebesbedürfnis entführt der Kleine sogar ein Mädchen aus dem Kindergarten, spioniert der schönen Blanche, einer Zirkusartistin, nach und schlägt sich mit dem Nachbarsmädchen Bertha in die Büsche, um die Geheimnisse des weiblichen Unterleibs zu erforschen. Das verbotene Onanieren verlegt er gemeinsam mit Gustl Donath, dem Freund von nebenan, in die Dachkammer, übt sich im Duett mit ihm in Maulhurereien und schleicht in der Brünner Vorstadt den leichten Mädchen hinterher. Damit ist Schluss, als der Familienrat die ungeordneten Triebe des Zwölfjährigen durch eine militärische Ausbildung zu kanalisieren beschließt. Die Kadettenanstalt von Eisenstadt und – zwei Jahre später – die Militär-Oberrealschule in Mährisch-Weißkirchen führen ihm drastisch vor Augen, wie die Welt jenseits des Lustprinzips beschaffen ist.

Hier sind alle Einflüsse darauf gerichtet, »einen normalen Zeitgenossen« aus ihm zu machen oder das, was man damals in Kakanien dafür hielt. Der sensible Zwölfjährige ist dieser Disziplinierung zunächst gar nicht so abgeneigt und träumt sich etwas Vages von napoleonischer Weltverachtung und Weltüberwindung vor. Die prämilitärische Realität – »Die Erziehung war [...] ganz unteroffiziersmäßig« – bereitet seinen infantilen Träumen von soldatischer Größe aber schon recht bald den Garaus und läuft ab wie im Drehbuch so

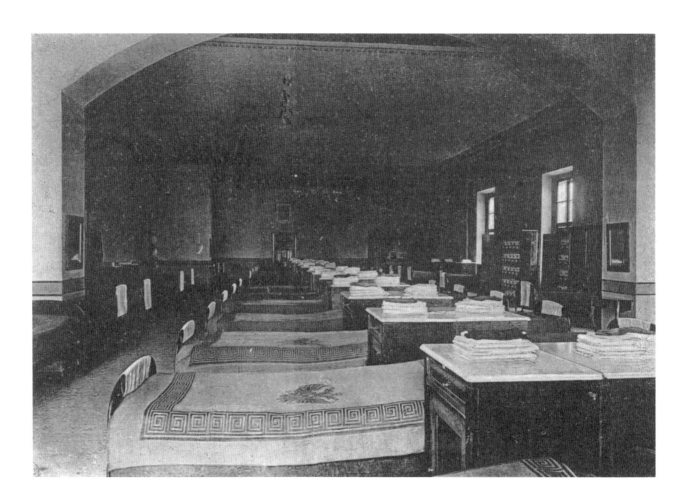

Schlafsaal der k. u. k. Militär-Oberrealschule
in Mährisch-Weißkirchen, die Robert Musil
ab September 1894 besucht.
»Als Törleß abends im Bette lag, fand er
keinen Schlaf. Die Viertelstunden schlichen
wie Krankenschwestern von seinem Lager,
seine Füße waren eiskalt, und die Decke
drückte ihn, anstatt ihn zu wärmen. In dem
Schlafsaale hörte man nur das ruhige und
gleichmäßige Atmen der Zöglinge [...].«

vieler Schul- und Internatsromane der Jahrhundertwende: Massener-
ziehung, Verlust des Privatbereichs, Uniformzwang, Exerzierreg-
lement, permanente Überwachung, Disziplin, Schikane, spartani-
sche Ernährung, skandalöse sanitäre Verhältnisse, Hahnenkämpfe,
Mutproben, Gruppenzwang, Nuttenbesuche zwecks Triebabfuhr,
Sadismus, Geschlechtskrankheiten, hin und wieder eine Selbst-
verstümmelung, manchmal auch ein Selbstmord (von dem der an-
staltseigene Friedhof Zeugnis ablegt). Robert befand sich mitten im
»A-loch des Teufels«. »Warum«, so fragt sich der fast Sechzigjährige
über die Holzwege seiner Biographie immer noch den Kopf schüt-
telnd, »warum haben meine Eltern nicht protestiert? Heute noch un-
verständlich.«

Hier fand sie statt, die »wahre Geschichte des Törleß«. Nicht nur die
Lokalitäten waren von der Wirklichkeit geborgt, sondern auch die
Personnagen, die sich zwischen Schlafsaal, Roter Kammer und altem
Badhaus tummelten: der junge Fürst H. (Erzherzog Heinrich Ferdi-
nand Salvator), Beineberg (Richard Freiherr von Boineburg-Lengs-
feld), Reiting (Jarto Reising von Reisinger), Basini und natürlich Tör-
leß selbst. Mitten in diesem A-loch des Teufels sammelt der sexuell
ambivalente Fünfzehnjährige seine homosexuellen Erfahrungen
mit dem femininen Mitschüler Franz Fabini (Basini). Mag es auch
in postmodernen Zeitläuften als schick gegolten haben, den Autor
für tot und seine Erzählung für ein Kollektiv-Produkt aus anderen
Erzählungen erklärt zu haben – die Jünglingsromane eines Goethe,
eines Thomas Mann und eines Robert Musil sprechen eine ande-
re Sprache: Sie sind im besten Sinne des Wortes »Romans à Clefs«,
Schlüsselromane. Sie schlüsseln ihre Jugend mit literarischen Mitteln
auf, eröffnen Durchblicke in seelische Schlüsselszenen – und vor al-
lem in die Traumata, die ihnen widerfahren sind. Denn woher soll
selbst der gebildetste und phantasiebegabteste Fünfundzwanzigjäh-
rige eine lebendige Literaturwelt nehmen, wenn nicht aus der Erfah-
rung seiner jungen Jahre, seines empirischen Ichs?

Blätter aus dem Nachtbuche des monsieur le vivisecteur.

Ich wohne in der Polargegend, denn wenn ich vor meine
Fenster trete so sehe ich nichts als weisse eisige Flächen,
die der Nacht als Piedestal dienen. Seit um mich
eine organische Isolation, ich ruhe wie unter einer
100 m ~~dick~~ dicken Decke von Eis. Eine solche Decke, giebt
dem Auge einen solchen Ueberblick u. begrabenen jene
gewisse Perspektive, die nur der kennt, der vom
Eis über sein Auge gelegt hat.

So sieht sich's von innen nach aussen — Und von aussen
nach innen? Mir fällt eine Mücke ein, die ich
einmal in einem bergkrystall intarsiert gesehen habe.
Mücken sind mir als irgend einer ästhetischen
Verunreinigung, die ich wohl nicht der Controle des Ver-
standes unterzogen habe sondern das meine — Augen
wie Schönheit geschützt — beleidigt. Aenders jene
die ich ehemals in dem Bergkrystall sah.

»Monsieur le vivisecteur«

Dem Zögling Musil muss sehr bald klar geworden sein, dass sein Napoleon-Traum unter den Fittichen des kakanischen Doppeladlers nicht in Erfüllung gehen und eher zu seinen Verwirrungen zählen würde. Doch beim Studium der militärakademischen Fächer, vor allem des Artilleriewesens, entdeckt er technische Interessen und Begabung, entledigt sich kurzerhand der Uniform, ohne sich der soldatischen Haltung und der bis zum bitteren Ende kultivierten Disziplin zu entschlagen, und inskribiert sich für das Studium des Maschinenbaus an der Technischen Hochschule Brünn. Alles, was er jetzt gegen den elterlichen Willen aus sich macht, zeigt eine beeindruckende innere Logik – hier befindet sich ein Ingenium auf dem Weg zu sich selbst. »Daß ich […] mit Energie nur machte, was ich selbst aussuchte«, so beurteilte diesen Individuationsprozess des Studenten der alte Musil als Historiker seiner selbst.

Der Student des Maschinenbaus beginnt nach dem Abbruch der Offizierslaufbahn ein Tagebuch zu führen, das ihm dazu dient, sich selbst planvoll zu entwerfen: »Neulich habe ich für mich einen sehr schönen Namen gefunden: monsieur le vivisecteur. […] monsieur le vivisecteur – ich! Mein Leben: – Die Abenteuer und Irrfahrten eines seelischen Vivisectors zu Beginn des zwanzigsten Jahrhunderts«. Pose hin, Nonchalance her, hier positioniert sich ein vermutlich Achtzehnjähriger mit beeindruckend selbstbewusstem Ich und nicht ohne Seitenblick auf das heraufdämmernde neue Jahrhundert, in dem er seine Rolle spielen will. Wie so viele seines Alters borgt der künftige »Mikroskopiker der Seele« momentan noch sein Selbstbewusstsein aus der Jahrhundertphilosophie Nietzsches. Mit den »Abenteuern und Irrfahrten«, die Musil auf sich zukommen sieht, wird er deshalb kaum die Irrfahrten eines aufgeklärten Forschungsreisenden meinen, sondern die wahren Luftschifffahrten des Geistes.

»Blätter aus dem Nachtbuche des monsieur le vivisecteur.« Autograph der ersten Tagebuchseite Musils. 1900–1904.
»Ich wohne in der Polargegend, denn wenn ich an mein Fenster trete so sehe ich nichts als weiße ruhige Flächen, die der Nacht als Piedestal dienen. Es ist um mich eine organische Isolation, ich ruhe unter einer 100 m tiefen Decke von Eis. Eine solche Decke, giebt dem Auge eines solchen Wohlig~Begrabenen jene gewisse Perspective, die nur der kennt, der 100 m Eis über sein Auge gelegt hat.«

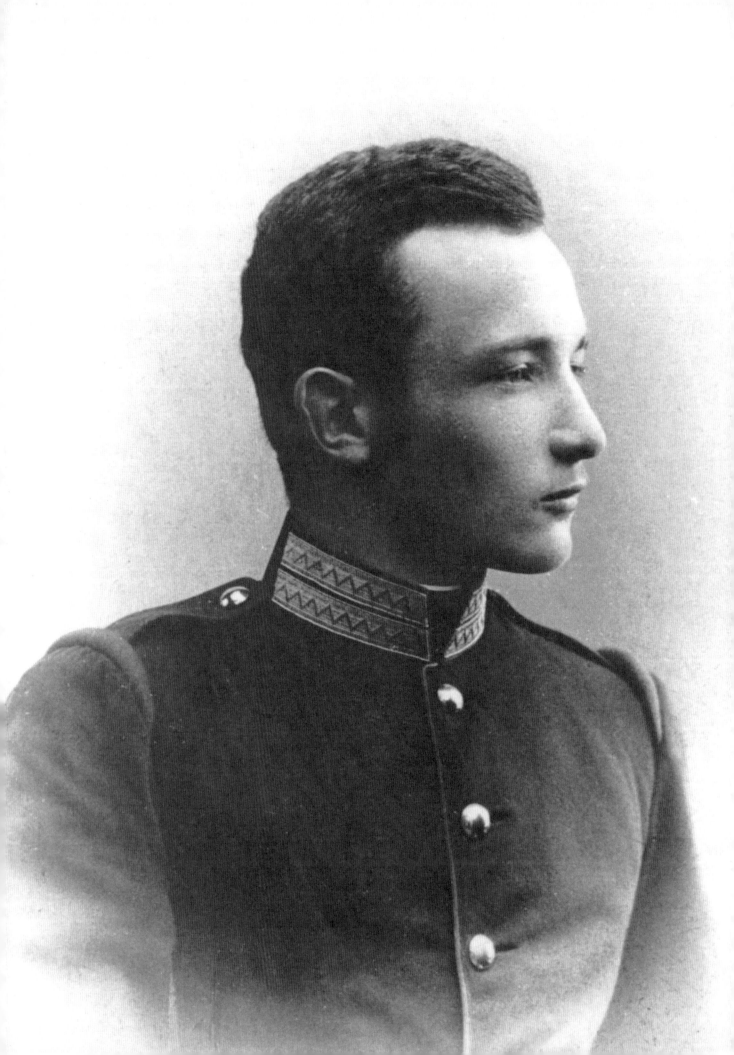

Den Vivisektor der menschlichen Seele verbindet mit Nietzsches Experimentalphilosophie eine wie vorherbestimmt wirkende Harmonie, die eine beeindruckende Sternenkonjunktion am Himmel der Geistesgeschichte zur Folge hat: »Schicksal: Daß ich Nietzsche gerade mit achtzehn Jahren zum ersten Male in die Hand bekam. Gerade nach meinem Austritt vom Militär.«

Nach dem Exerzierreglement mit all diesem »Du sollst« und »Du musst«, nach pubertären Sexualexperimenten auf dem Dachboden des Kasernenschlafsaals findet Robert Matthias Alfred Musil zu dem sein Leben bestimmenden »Ich will«. Mit 18 Jahren erahnt das blasierte Bürschchen Entscheidendes: »Das Charakteristische liegt darin, daß er [Nietzsche] sagt: dies könnte so und so sein. Und darauf könnte man dies und darauf das bauen. Kurz: er spricht von lauter Möglichkeiten, lauter Combinationen, ohne eine einzige uns wirklich ausgeführt zu zeigen.« Was er hier noch moniert, wird er bald zu seinem Denk- und Erzählziel erheben. Sein Alter Ego Ulrich im *Mann ohne Eigenschaften* wird er bis an den Rand des Möglichen treiben. Schon hier, noch vor der Jahrhundertwende, ist es der Experimentalphilosoph, der den Experimentalepiker Musil sich selbst gibt, der Philosoph der Möglichkeitswelten, der dem Dichter des Möglichkeitssinns den Weg weist.

Nach Abbruch der Offizierslaufbahn beschreibt Musils Curriculum vitae oder besser das Curriculum seines Denkens die Figur einer sich emporwindenden Spirale. Nachdem er in der Kadettenzeit in die Nacht der menschlichen Seele hinuntergeschaut und den Willen zur Macht gewissermaßen auf praktisch-sexuellem Wege kennengelernt hatte, sucht er als Techniker und empirischer Naturwissenschaftler Orientierung im lichten Bereich des Verstandes, des Berechenbaren und des Machbaren: Hierin, so wird er gedacht haben, in den »ingeniösen« Dingen, liegt die Zukunft begründet. Wer die Technik beherrscht, befinde sich am Ende des wissenschaftlichen Jahrhunderts auf der Seite des Fortschritts.

Jedoch: Nach den beiden Staatsexamina im Ingenieurswesen langweilt sich der Volontärsassistent an der Technischen Hochschule Stuttgart bei öden Versuchsreihen im Laboratorium zu Tode und sucht Zuflucht in der Poesie. Er schreibt angeblich aus dieser Langeweile heraus (ein leicht durchschaubares Understatement eines frühvollendeten Könners, der sich seiner Möglichkeiten durchaus

Robert Musil als Absolvent der Militär-Oberrealschule in Mährisch-Weißkirchen. 1897.

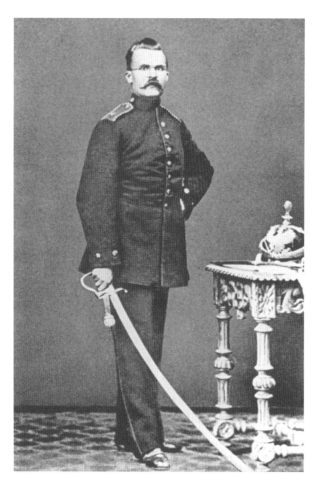

Friedrich Nietzsche
als Feldartillerist. 1868.
Den jungen Musil prägen die Schriften
Nietzsches und das dort dargelegte
Prinzip der Vivisektion. »[...] denn wir
experimentieren mit uns, wie wir es uns
mit keinem Thiere erlauben würden, und
schlitzen uns vergnügt und neugierig
die Seele bei lebendigem Leibe auf [...].«
(Friedrich Nietzsche: *Zur Genealogie der
Moral*. Leipzig 1887)

Berlin, Alexanderplatz. 1903.
Musil studiert 1903–1908 Philosophie und
Psychologie an der Humboldt-Universität
in Berlin. Bis zum Jahr 1910 lebt er in
Berlin als Schriftsteller.

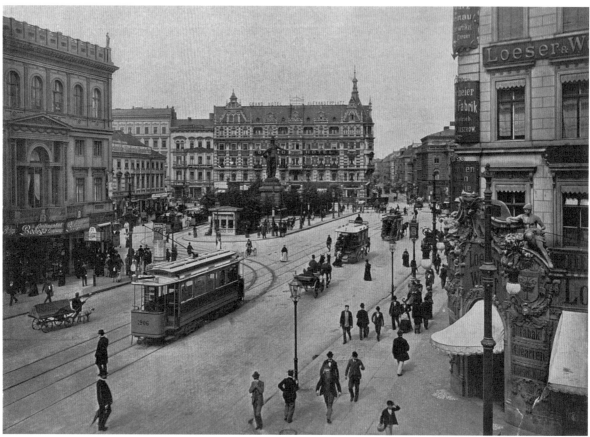

bewusst ist) *Die Verwirrungen des Zöglings Törleß*. Töricht wäre es, darin ein weiteres Exemplar aus der Flut der Anstalts-, Schul- und Kadettenromane zu sehen, die zu Beginn des neuen Jahrhunderts (das Ellen Key ein Jahrhundert des Kindes genannt hatte) wie übel riechende Pilze aus dem Boden der autoritären Erziehung schossen. Nein, dieses Schulmilieu, diesen muffigen Mief der Pubertät, dieses peinliche naturalistische Dogma von »race, milieu, moment«, von kultureller Disposition, sozialen Umständen und Zeitgeist, wollte er ja gerade von sich abwerfen und überwinden.

Und so hebt er die zehn Jahre zuvor schon ausgestandenen Leiden eines Knaben auf eine völlig neue Stufe des Verstehens, auf die mit gutem Grund Beineberg, der Mystiker unter Törleß' fragwürdigen Kameraden, hindeutet: »du wirst einmal Hofrat werden oder Gedichte machen«. Immer wieder stößt Musils hofrätliches Alter Ego an die Grenzen wissenschaftlichen Wissens und gewinnt seine eigentlichen, wesentlichen Erkenntnisse in Manifestationen, die jenseits des Rationalen liegen. Versteht sich also von selbst, dass aus Törleß kein österreichischer Staatsbeamter, kein Hofrat wird; er hat den Rationalismus des Beamtentums schon avant la lettre durchschauen gelernt. Seine Wurzeln führen über Nietzsche zurück zur Frühromantik und ihren idealistischen Spekulationen, vor allem zu Novalis, dem Bergbauingenieur, der in seinem Bildungsroman *Heinrich von Ofterdingen* eine allumfassende Enzyklopädie schaffen wollte, die die Künste und Wissenschaften versöhnte. Hier, in diesem Nukleus des modernen Denkens, der die polaren Kräfte der Naturwissenschaft und der Poesie noch umspannte und zusammenhielt, findet Musil seine Lebensaufgabe. Novalis starb, bevor er die übermenschliche Aufgabe leisten konnte, das Unendliche im Endlichen zu fassen, und Musil wird es nicht anders ergehen.

Der geistreiche Interpret, welcher *Törleß*, den Roman eines Maschinenbau-Ingenieurs auf der Suche nach dem verlorenen Einheitsgefühl, eine »Bildungsgeschichte des poetischen Geistes« genannt hat, dürfte so unrecht nicht haben. Musil – Maschinenbau hier, blaue Blume dort – ist kein Zerrissener wie die Weltschmerzler in der Mitte des 19. Jahrhunderts; im Gegenteil, er will den Riss in der Welt, an dem diese Melancholiker zugrunde gingen, kitten. Im *Törleß* gibt er eine Vorahnung von jenem Zustand, in dem Gefühl und Verstand verschmelzen, den er später den »anderen« nennen wird, den er aber aus eigener Erfahrung schon länger kennt.

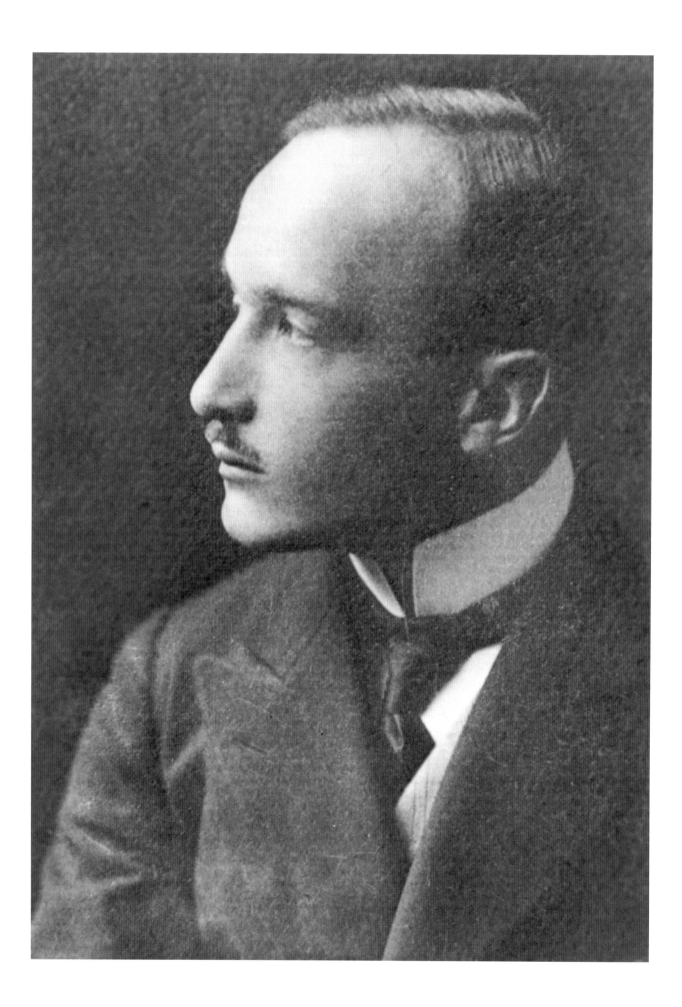

Ein Moderner durch und durch, sind ihm die technische Beherrschbarkeit der Wirklichkeit und das Leistungsvermögen des menschlichen Erkenntnisapparates zunehmend suspekter geworden. Parallel dazu wird die Frage nach einer neuen Moral für den Umgang mit der Technik immer drängender. Also wendet sich der entfesselte poetische Geist nach dem Stuttgarter Maschinenbau-Praktikum zum nicht geringen Erstaunen der Eltern von der Technik ab und der experimentellen Psychologie und Philosophie zu. Der Herr Sohn genehmigt sich ein zweites Studium – gänzlich unbesorgt um die banale Frage, wer das alles finanzieren soll. Seine Lebens- und Reflexionsspirale entwickelt sich weiter nach oben, aber auf Kosten des Herrn Vaters. Narziss besitzt einfach kein Sensorium für die ökonomischen Grundlagen menschlichen Existierens; die anderen sind es ihm schuldig, seine Subsistenz zu gewährleisten. Er wird es im Leben nicht lernen, danke zu sagen.

In seinem geradezu instinktiven Verhalten der eigenen Biographie gegenüber bestätigt sich aber auch das Sendungsbewusstsein eines Mannes, der nicht weniger anstrebte, als an der Tête der geistigen Entwicklung seines Jahrhunderts zu stehen. Deshalb interessiert ihn mit nie erlahmender Obsession nur eines: Wie lassen sich die Bezirke der »Genauigkeit«, der Wissenschaft und des Verstandes, und der »Seele«, der intuitiven Gewissheit, der Künste versöhnen? Wie kommen Apollo und Dionysos im friedlichen Wettstreit zusammen? Mit dieser alten und doch nie veralteten Frage bricht der Erzähler und Romancier Musil immer wieder neu ins Unbekannte auf. Auch Musil hätte gut und gerne sein »Habe nun, ach ...« durchdeklinieren können.

Aus der Fotografen-Perspektive erscheint allerdings selbst eine noch so faustische Natur mehr als menschlich. Dieses kluge und schöne Gesicht mit dem in seiner Lässigkeit, Arroganz und Selbstgefälligkeit vom Betrachter abgewandten Blick macht die gekröpfte Steifigkeit der Haltung vergessen. Dieser junge Intellektuelle spielt seine Rolle – er spielt sie natürlich nicht als Faust, sondern als Dandy im Vatermörder (ohne Kragen ging nur der Proletarier auf die Straße). »Monsieur le vivisecteur« lässt sich überhaupt nicht beeindrucken; er hat schließlich schon einiges geleistet.

Was denn? Nicht nur einen hocherotischen Roman geschrieben, über den hundert Jahre später bildungsbeflissene Abiturienten Re-

Robert Musil. Um 1906.

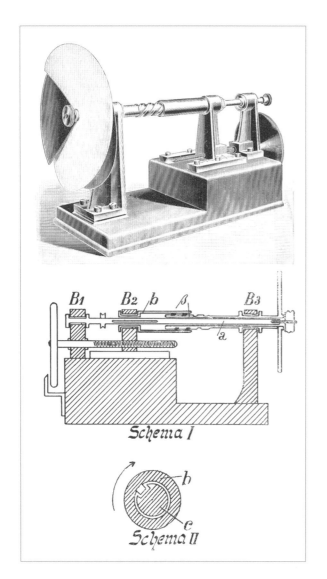

Zeichnung des »Musilschen Farbkreisels«,
den Robert Musil in den Jahren 1906/07 am
Berliner Pychologischen Institut entwirft.

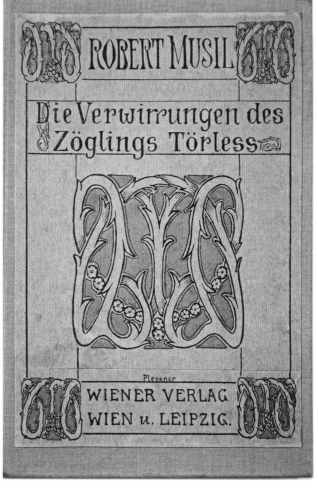

Erstausgabe der *Verwirrungen des Zöglings
Törleß*. Erschienen 1906 im Wiener Verlag.

chenschaft ablegen müssen, sondern auch ein technisches Patent zu
Wege gebracht, das als »Musilscher Farbkreisel«, eine Variation der
Maxwell'schen Scheibe, in die Geschichte der Optik eingetragen wur-
de. Die zweifarbige Kreisscheibe rotiert so schnell, dass für das Auge
der Gesamteindruck einer Mischfarbe entsteht. Was die Mischfarbe
erzeugt, ist das Sehsystem des erkennenden Subjekts.

Musil, der am Berliner Psychologischen Institut als Schüler Carl
Stumpfs die Anfänge der Gestaltpsychologie aus unmittelbarer Nähe
mitverfolgte und an den psychologischen Experimenten aktiv teil-
nahm, wusste nur zu gut, dass nicht die wahrgenommenen Objekte
in den Wahrnehmungsapparat im Verhältnis 1 : 1 hineinfallen, son-
dern dieser die Wirklichkeit strukturiert und so eine Gestalt kon-
struiert, die es objektiv nicht gibt. Obwohl das Auge weiß, dass es
betrogen wird, projiziert es unbelehrbar die ganzheitliche Figur auf
eine bloße Ansammlung von Teilen der Figur. Einerseits untermi-
niert die Gestaltpsychologie den naiven Realismus des Alltagsmen-
schen, andererseits zerfällt die Wirklichkeit nicht in einen Strom von
Empfindungen. Die Dingwelt entsteht durch die Verarbeitung der
Sinnesdaten, durch eine Synthese im erkennenden Subjekt. Folglich
ist das Ganze mehr als die Summe seiner Teile.

Möglichkeitswelten

Vater Alfred, der sich nichts sehnlicher wünschte, als seinen müßigen Sohn versorgt zu sehen, hat für sein »Schneckerl« auch nach der abgebrochenen Militärausbildung, nach den beiden Studiengängen, nach der Promotion und nach dem überraschend erfolgreichen, wenn auch moralisch nicht salonfähigen literarischen Debüt im Hintergrund die Strippen gezogen. Dem fast schon verlorenen Sohn hat er einerseits mit patriarchalischer Autorität deutlich zu machen versucht, dass dem überdehnten Moratorium einer freischwebenden Existenz nun endlich ein Ende zu bereiten sei, gleichzeitig hat er seine Reputation und seine weitreichenden wissenschaftlichen Konnexionen in die Waagschale geworfen, um dem Filius in letzter Minute doch noch den Weg in eine bürgerliche Existenz zu bahnen.

Vaters »Zuckerl« hatte jedoch ganz andere Vorstellungen und Ziele. Gleich zweimal verwarf der Dichter – nichts sollte ihn von der Vollendung der in Arbeit befindlichen *Vereinigungen* abhalten – die Angebote zur Habilitation, in deren Hintergrund das väterliche Über-Ich am Werke gewesen war. »Es sieht so aus«, schreibt er später im Entwurf eines alternativen Lebenslaufs, »als hätte mein natürlicher Werdegang so aussehen müssen: Annahme der Dozentur in Graz. Geduldiges Tragen der langweiligen Assistententätigkeit. Geistiges Miterleben der Wendung in der Psychologie u. Philosophie. Dann, nach Sättigung, ein natürlicher Abfall u. Versuch zur Literatur überzugehen.« Er zog einen nicht-»natürlichen« Werdegang vor, verzichtete auf den langweiligen Umweg über die Universität und wählte den direkten Weg in den »Abfall«, den Übergang zur Literatur.

Es ist Vater Alfred aber nicht abzusprechen, dass selbst er einen gewissen Sinn für Um- oder gar Abwege des Sohnes hatte: Schließlich

Robert Musil.
Zeichnung von Martha Marcovaldi.
April 1909.

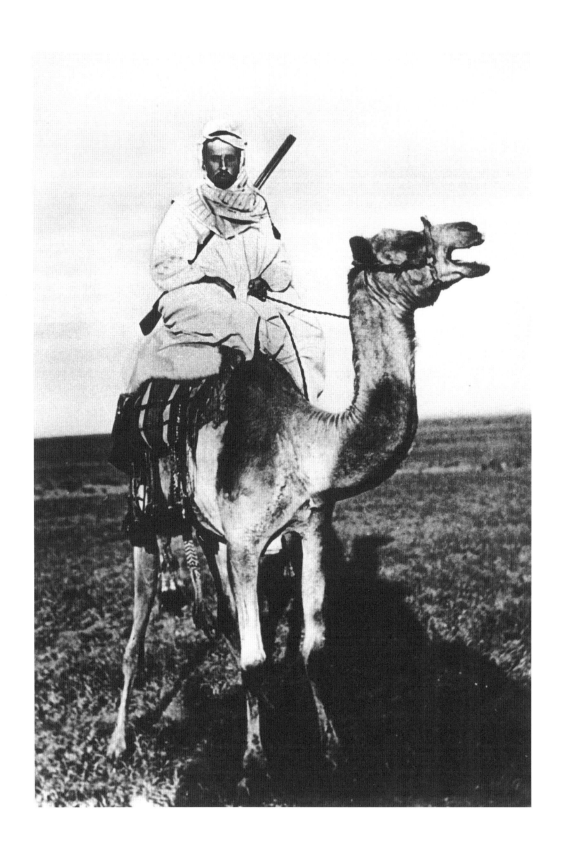

war da noch der berühmte Vetter Alois, damals Hebraist in Olmütz und Verfasser des ethnologischen Reiseberichts *Arabia Petraea*, eines Standardwerks zur Erforschung der Nabatäer. Schenkt man dem Werbebrief des Vaters an Alois Musil volles Vertrauen, war Robert 1908 gar nicht abgeneigt, der bürgerlichen Welt Europas den Rücken zu kehren und mit dem ›Onkel‹ in die Phantasiewelten von 1001 Nacht einzutauchen. Der fürsorgliche Vater übernahm den Vermittlungsversuch und tastete sich folgendermaßen an Roberts weitgereisten Großcousin heran: »Schade, daß Ihr nicht zusammen reisen und die Ergebnisse der Forschung vereint veröffentlichen könnt; Robert würde sich dir gerne anschließen, wenn Du ihn als Mitarbeiter brauchen könntest, aber das ist, glaube ich, ausgeschlossen.«

Da wir die Antwort Alois Musils nicht kennen, lässt sich die Ursünde des Historikers nicht vermeiden, die Frage nämlich: »Was wäre gewesen, wenn ...?« Wenn »Scheich Musa« zugesagt hätte und mit dem jungen Verwandten auf dem Rücken eines Wüstenschiffes durch die Einöden des (damals) Osmanischen Reiches geschaukelt wäre?

Das Gedankenspiel ließe sich noch weiterspinnen: Denn Alois Musil unterhielt wenige Jahre später intensive Beziehungen zum Hause Habsburg, und zwar so enge, dass man ihn gar den Rasputin des Wiener Hofes genannt hat. Im Ersten Weltkrieg vermittelte er in diplomatischer Mission zwischen der Hohen Pforte und den britisch orientierten arabischen Stämmen (zunächst) mit Erfolg. Was ist der Literatur da entgangen, nur weil dem Bittbrief des Vaters kein Erfolg beschieden war? Alois Musil, der die Möglichkeiten, die in seinem sprachmächtigen Verwandten schlummerten, vermutlich falsch einschätzte, könnte sich heute möglicherweise eines Rufes erfreuen, der den seines Gegenspielers Lawrence von Arabien überträfe – wenn, ja wenn ihn der kommende Dichter der Möglichkeitswelten auf seinen Reisen durch die Arabia begleitet hätte.

Die banale Wirklichkeit sah anders aus: Aus dem potentiellen Forschungsreisenden und Morgenlandfahrer wurde ein realer Praktikant und Bibliothekar II. Classe an der Technischen Hochschule Wien.

Der Orientforscher Alois Musil, Robert Musils Großcousin, dem er 1911 begegnet.

Drei Frauen:
Herma – Martha – Grigia

Würde man mit dem Titel von Musils berühmter Novellensammlung – *Drei Frauen* – auch sein Liebesleben etikettieren wollen, so machte man sich einiger Untertreibung schuldig. Das Tagebuch des Adoleszenten strotzt nur so von unterdrückter Sexualität. Er weiß, erregt vom »Destillat der blonden Grete«, den Frauenduft zu schätzen und kennt – als Leser der »Nervenkunst« der Jahrhundertwende, seine Gefahren: »Und Frauen sind ein Parfum, das sich in unseren Nerven festnistet.« Doch erst das »Valerie-Erlebnis« (die Begegnung mit der damals Achtundzwanzigjährigen Pianistin Valerie Hilpert in Schladming im Jahre 1900) wird zum Schlüsselerlebnis im Liebesleben des jungen Mannes, ohne dass sich ausmachen ließe, ob sich auf diese Beziehung schon die Überschrift einer anderen Musil'schen Erzählsammlung, *Vereinigungen*, anwenden ließe. Das ändert sich nach dem Fin de Siècle. Wie ein rechter Schwerenöter rühmt sich der frisch gekürte Doktor der Philosophie einer gewissen Liesl gegenüber seiner Eroberungen: »Frauen kamen u gingen u. Frauen kommen u. gehen; ich will nicht mit einer Lüge anfangen, denn so was lebt dann nicht lange; ich bin recht unbeständig, denn ich kann einfach nicht anders – von der Notw. für den Künstler, auf die man sich dabei immer ausreden kann zu schweigen.«

»Frauen kamen und gingen« – zum Beispiel Herma Dietz. Unter der Maske des zynischen Womanizers, die er »Liesl« gegenüber übergestreift hat, gehört Anatol-Musil recht eigentlich in ein Schnitzler-Drama. Die Textilverkäuferin Herma Dietz war solch ein Schnitzler'sches Mädel aus der Vorstadt. Sie ist bis heute gesichtslos geblieben; es gibt von ihr nur eine einzige überkritzelte Zeichnung des Freundes. Nicht weniger ist sie bis heute stumm geblieben. Es gibt keine Briefe an den Geliebten, keine sonstigen Zeugnisse, auch keine Briefe des Geliebten an sie. Wer ihre Gestalt rekonstruieren will, muss hinter die

Entwurf der Erzählung *Tonka*. 1921/22.
»Ihr Leib war schlank, fast mager und nur die Brüste waren fast ein wenig zu schwer und die Gelenke derb. Ihre Nase war groß und gerade, ihr Mund war groß und schön. Ihre Haut war nicht sehr fein, aber sie war fest und gesund und weiß ohne Makel. Nur unter den Armen und über der Scham war sie von dunklen, langen, zottigen Haaren bedeckt [...]. Auch das Haar am Kopfe war strähnig und hing bei den Ohren herab.«

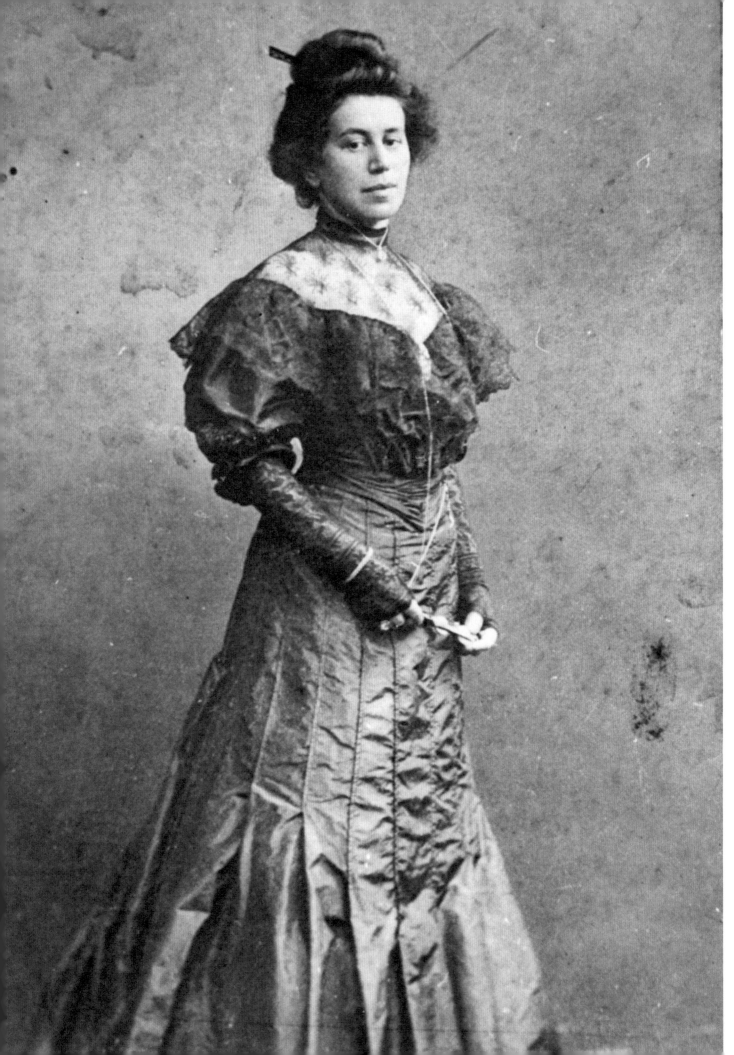

Vexierbilder der Erzählung *Tonka* schauen, einer Erzählung, die wie kaum ein anderer Text Musils verspiegelt und vernebelt ist. »Anatol« scheint sich ein einfaches, geistig schlichtes, in niederen Berufen tätiges Mädchen »zur linken Hand« gehalten zu haben, das ihm hörig ist, ihm wie ein braves Hündchen zu seinen verschiedenen Lebensstationen folgt und das seine erotischen Bedürfnisse befriedigt – und das er mit der Französischen Krankheit infiziert zu haben scheint, die sich in der Zeit des Maschinenbaustudiums in ihm »festgenistet« hat. Herma Dietz wird sechs Jahre später (1907) – vermutlich! – an den Folgen einer luetischen Fehlgeburt verrecken, während Musil sich auf Erholungsreise befindet. Als er zurückkehrt, kommt er gerade noch rechtzeitig, um sich von der schon erstarrten Leiche zu verabschieden: »Unter der Decke standen die Füße starr in die Höhe. Und er mußte an diesen Körper denken, wie er noch beweglich war und wie er sich anschmiegte und nicht ruhte, bis er in dem Bett ein sicheres Nest gewühlt hatte, und sagte: mein Bub mein lieber lieber Bub jetzt bin ich glücklich, jetzt hab ich dich ganz ... Die Thränen rannen ihm aus den Augen, aber sie lösten sie nicht.« Eine Szene wie von Alexandre Dumas ... Von wem das Kind, von wem die Lues stammt – wer weiß es schon genau? Immerhin glaubt der Biograph, der »Bub« habe Herma Dietz in sein geheimes Blaubart-Zimmer verdrängt, aus dem sie wieder ins Kalklicht des Bewusstseins trat, als er 1922 die Erzählung *Tonka* schrieb. Wie der »liebe Bub« mit dieser – möglichen! – Schuld umgegangen sein mag? Im Tagebuch kommentiert er später Ibsens Wort »Dichten ist Gerichtstag halten über sich selbst« mit dem Zusatz: »mit einem sicheren Freispruch!«

Als Musil Martha Marcovaldi kennenlernte, lebte Herma noch. Signora Marcovaldi, die Tochter eines jüdischen Bankiers und Witwe ihres Vetters Fritz Alexander (der auf der Hochzeitsreise an Typhus starb) war sechs Jahre älter und von jenem Leidenszug im Gesicht gezeichnet, den Musil besonders schätzte. Sie hieß nicht nur Martha, sie war auch eine. Weil er irrtümlich annahm, der Name »Martha« bedeute »die Leidende«, war er der Überzeugung, dass der Name ihr Wesen zum Ausdruck bringe. Sieht man von ihrem zweiten Mann, Enrico Marcovaldi, einem Geschäftsmann ohne Fortune, ab, hat es sie wohl wie Cosima Liszt, Alma Mahler und Lou Andreas-Salomé zu den »Wunderkindern« hingezogen, um ihnen zu dienen. Fritz Alexander galt schon in jungen Jahren als ein solches, für Musil, den Spätentwickler unter den Wunderkindern, steckte Martha, obwohl ausgebildete Malerin, die auch in Lovis Corinths »Malschule für

Martha Marcovaldi geb. Heimann, die spätere Ehefrau Musils. Um 1905.

Weiber« studiert hatte, ihre eigenen Interessen zurück und versteckte ihre Ölbilder hinter den Wohnungsschränken.

Der erkorene Ehemann steht vor einer ihm radikal fremden, ja wesensfremden Konstellation: der Verantwortung als Familienvater; denn Martha Marcovaldi hat bereits zwei Kinder. Durch Vermittlung des Vaters Alfred muss der Sohn Robert nun zähneknirschend das werden, was er nie werden wollte, nämlich Beamter, und sich der Fron eines Brotberufs als »nichtadjustierter Praktikant an der Bibliothek« der Technischen Hochschule Wien unterwerfen – eine mehr als subalterne Tätigkeit für den überqualifizierten Naturwissenschaftler und Philosophen. Jetzt droht dem Dreißigjährigen endlich doch die Re-Integration in die bürgerlich-patriarchalisch-hierarchischen Verhältnisse österreichischer Prägung (»Familienvater – Landesvater – Gottvater«), vor denen er einst als Zwölfjähriger irrtümlich in die Militärrealschule geflohen war.

Die Lebenskrise, eine psychophysische Revolte gegen diese Vergewaltigung seiner wahren Natur, folgt auf dem Fuße. Der Psychiater PD Dr. Pötzl attestiert dem nichtadjustierten Praktikanten nach gut einem Jahr seiner Diensttätigkeit schwere Neurasthenie, Tachykardien und Herzrhythmusstörungen, Verdauungsprobleme, Schlaflosigkeit, Erschöpfungsdepression. Der Dichter auf Abwegen in die Bürgerlichkeit lässt sich auf lange Dauer krankschreiben, betreibt endlich – nach einer ausgiebigen Reise durch das Vorkriegsitalien – seine Entlassung aus der lebenslang garantierten Sicherheit des Beamtenstatus' und setzt sich und seine neue Familie den Wagnissen einer freien Schriftstellerexistenz aus. Noch stimmt die Kasse, denn die Bankierstochter bringt außer ihren Kindern auch Vermögen mit in die Ehe.

Die Situation ändert sich mit den Zeitläuften. Mag Martha anfänglich für Musil den »passiv-sinnlichen Typus« verkörpert haben, so wächst ihr im Laufe der Liebes- und Leidensjahre an seiner Seite eine durchaus aktive Rolle als »Musilmannin« zu. Sie regelt die elementaren Dinge des praktischen Lebens für einen Menschen, der sonst völlig hilflos den Wirbelstürmen seiner Zeit ausgesetzt gewesen wäre, sie arrangiert Musils Sitznische im Café, sie bezahlt für ihn, sie begleitet ihn, wo er geht und steht, sie schirmt den »König im Papierreich« vor der Welt ab, sie rationiert seinen Brandy-Konsum. Martha führt Regie. Mehr noch, sie ist ihrem Robert eine sehr belesene Gesprächs-

partnerin, eine kluge Ratgeberin in poetischen Fragen, erledigt den Großteil seiner Korrespondenz, hält später dem nach dem ersten Schlaganfall mehr und mehr Verfallenden zur Arbeit an, kämpft wie eine Löwin um ihrer beider Existenzgrundlage und verwandelt sich immer dann in Mr. Jekyll (einen »Teufelsbraten«), wenn ihr Mann die Rolle des Dr. Hyde eingenommen hat. So wurde sie auch der korrekten Bedeutung ihres aramäischen Namens gerecht (»die Herrin«) und der Rolle, die die biblische Martha von Bethanien als Vorbild der vita activa verkörperte. Nur Kochen hat sie nie gelernt (sonst, so die Wiener Zugehfrau, könne sie nichts Schlechtes über sie sagen).

Weder Robert noch Martha waren in der ersten Zeit ihrer Beziehung sonderlich monogam veranlagt. »*Die Treue – eine* Notlüge der Sexualität, eine Lüge der Sexualnot«, so kalauert Musil in den dreißiger Jahren rückblickend und war damals doch schon längst selbst der treuesten einer. Das gilt freilich nicht für die Anfangsphase seiner Ehe. Musil erlebt den dionysischen August 1914 – wie nahezu alle produktiven Geister des ausgehenden bürgerlichen Zeitalters – als Erlösung, als europäischen Frühling, als Zeitenwende, und als Dispens von Ehe und Familie. Martha Musil allerdings folgt (wie damals viele österreichische Offiziersfrauen) dem Gatten in der Etappe, während Robert an der Front auf »Grigia« trifft, die unverheiratete fünfunddreißigjährige Bäuerin Lene Maria Lenzi, der er im erotischen Rausch verfällt wie Tannhäuser der Göttin Venus. Ein Dilemma bahnt sich an, dessen Wiederholung der Moralist Musil später durch strikte Monogamie zu vermeiden trachtete. Hier, im Ausnahmezustand des Krieges, versucht er die Entscheidungszwangslage des Dreiecksverhältnisses nach Art und Weise der Manichäer zu lösen: für die eine den Sex, für die andere die Seele, Taumel der Verschmelzung und vorgesellschaftliche »Himmelfahrtstage« in den Armen Grigias, spirituelle Gefühlsspannung und soziale Verantwortung gegenüber Elisabeth/Martha (mit ihr tauscht er zu gleicher Zeit mehr oder weniger gelungene ekstatische Liebesgedichte): »Er liebt eine Frau und kann nicht widerstehn, eine andere zu probieren,« so analysiert sich »monsieur le vivisecteur« im Tagebuch. »Die Forderung der Treue ist, die erste hors de concours zu rücken. Seine Form dafür die ekstatische Liebe. Indem er ekstatisch liebt, kann er den niedrigen Lüsten Freiheit geben. Genügt das nicht, so kommt die Demütigung der zweiten.« Ist es ein Zufall, dass Musil die Passion für »Grigia« auf dieselbe Art erlebt wie den Krieg, nämlich als ozeanisches Gefühl, als Vergehen des Individuationsprinzips im Todestrieb? »Es ist jene

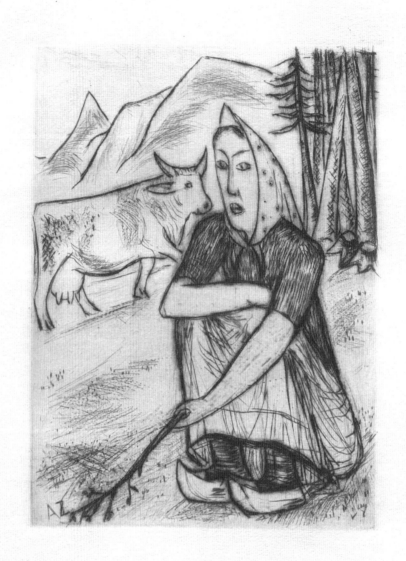

allgemeine europäische Wollust, die sich zu Totschlag, Eifersucht, Automobilrennen steigert – ah es ist gar nicht mehr Wollust, es ist Abenteuersucht. Es ist nicht Abenteuersucht, sondern ein Messer, das aus dem Weltraum niederfährt, ein weiblicher Engel. Es ist die nie lebend verwirklichte Wollust. Der Krieg.«

»Grigia« und »Krieg« wachsen für Musil zu einem Synonym zusammen (weshalb sie in der Novelle als Todesengel, als Eros Thanatos auftritt): Selbst der logozentrische Naturwissenschaftler und hochdisziplinierte Offizier hat teil an der Entfesselung und Entgrenzung im ekstatischen Kriegstanz über Gräben. Von beiden, Grigia und dem Krieg, zehrt Musils Werk. Nie wieder in seinem Leben wird er soviel Leben und soviel Tod erleben. Diesem Umstand verdanken die in den zwanziger Jahren veröffentlichten Werke bis hin zum ersten Teil des *Manns ohne Eigenschaften* ihre Wirklichkeitssättigung. Als diese Stoffe (samt der italienischen Impressionen aus der Vorkriegszeit) verbraucht sind und der Dichter zum weltflüchtigen Stubenhocker geworden ist, scheinen die Stimuli zu fehlen, die notwendig gewesen wären, um seine ausufernden Essays in welthaltige Erzählung einzuschmelzen.

Erstausgabe von Musils Erzählung *Grigia* mit Illustrationen von Alfred Zangerl. Potsdam 1923.
»Sie hieß Lene Maria Lenzi [...] er aber nannte sie noch lieber Grigia, mit langem I und verhauchtem Dscha, nach der Kuh, die sie hatte, und Grigia, die Graue, rief.«

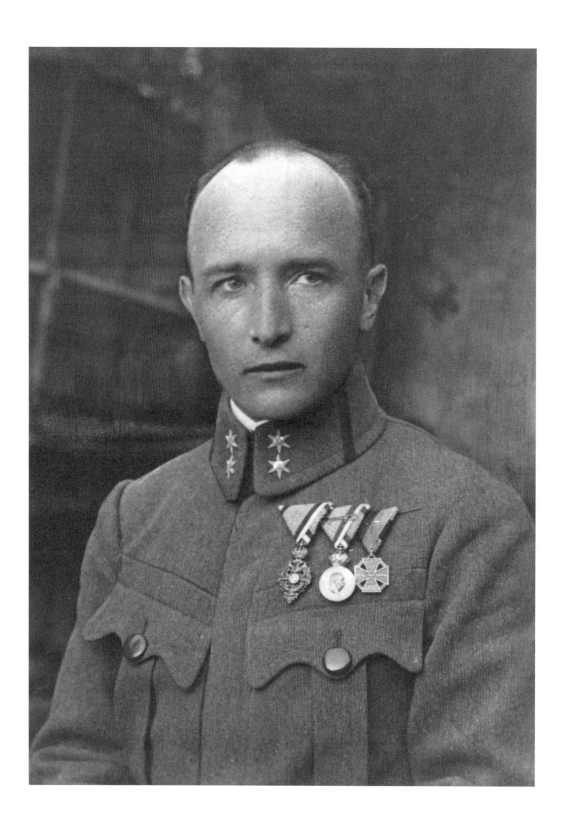

Der andere Zustand

Das gegenseitige Abschlachten in Zeiten des Krieges verlief bis zum Ersten Weltkrieg in der Horizontalen. Dass der Tod auch vom Himmel hoch herabkommen konnte, war für die Bodentruppen eine völlig neue Erfahrung. Französische Konstrukteure erfanden zu diesem Zweck den Fliegerpfeil. Ein Fliegerpfeil ist eine ca. 15 cm lange Stahlwaffe, die von Flugzeugen und Zeppelinen durch ein »Schussfenster« abgeworfen wurde. Dieses steinzeitlich anmutende Mordinstrument, das von den Tötungsingenieuren bald durch das MG und die (zuerst ebenfalls mit der Hand geworfene) Bombe ersetzt wurde, hatte zwar eine geringe Trefferquote, doch falls es traf, traf es aufgrund seiner gewaltigen Durchschlagskraft tödlich. Wenn das Opfer im Schützengraben den schwirrend-sirrenden Gesang eines Pfeils vernehmen konnte, war es für dieses in der Regel zu spät: »Wenn er an der Schädeldecke eindringt,« so Offizier Musil in seinem Tagebuch, »tritt er bei der Fußsohle aus«.

Ein italienischer Fliegerpfeil dieser durchschlagenden Art, aus heiterem Himmel herniedersausend, ist dafür verantwortlich zu machen, dass Musil, der seit Ende Januar 1915 ins Trentino strafversetzt war, mitten im Altweibersommer der österreichischen Alpen ein regelrechtes Damaskuserlebnis widerfährt. Als die tollkühnen italienischen Männer in ihren fliegenden Kisten über das azurblaue, von Schäfchen-Wölkchen getupfte Postkarten-Panorama der Trienter Alpen hinwegknattern – Oberleutnant Musil ist allein schon vom Anblick der überwältigenden Alpenschönheit berauscht –, ertönt mit einem Mal der himmlische Sirenenton eines Fliegerpfeils, lähmt alle seine instinktiven Abwehrregungen und lässt ihn erstarren. Er hört, nimmt wahr, begreift, doch alles nur ahnungsweise. Der Tod saust auf ihn zu, und er, ins Überbewusste entrückt, sieht sich ins Jenseits der Raum-Zeit-Koordinaten versetzt. Nietzsches Großer Mittag, von

Hauptmann Robert Musil mit seinen Distinktionen im Jahr 1918.

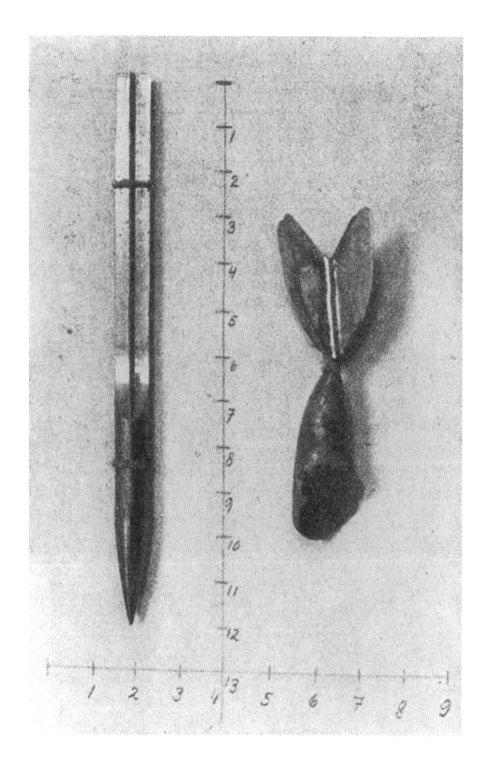

Abbildung eines deutschen und eines
russischen Fliegerpfeils in der »Soldaten-
zeitung«, die Robert Musil herausgab.

dem so viele intellektuelle Verehrer Zarathustras träumten, wird für ihn erlebnisgesättigte Wirklichkeit: »Was geschieht mir? Still! Es sticht mich – wehe – in's Herz? In's Herz! Oh zerbrich, Herz, nach solchem Glücke, nach solchem Stiche! ... Wie? Ward die Welt nicht eben vollkommen? Rund und reif?«

Kein Schock, keine Panik, keine Todesfurcht, sondern ein zeitloses Lust- und Glücksgefühl ergreifen von Musil Besitz, als der Pfeil auf ihn zusaust. In der Todesekstase errötet der Betroffene, aber nicht Getroffene am ganzen Körper (so heißt es in einer schon literarisierten Version dieses Urerlebnisses) »wie ein Mädchen, das der Herr angesehn hat«. Das Stahlgeschoss dringt unmittelbar neben ihm, der sich erst in letzter Sekunde aus seiner Trance lösen kann, metertief in die Erde ein. Wenige Wochen später wird Oberleutnant Musil in die Hölle der Isonzo-Front abkommandiert.

Für den psychoanalytisch geschulten Musil-Interpreten liegt die Diagnose auf der flachen Hand: Nicht allein die Libido, sondern vor allem die Destrudo, der Todestrieb, gehören für Freud zu den Urtrieben des Menschen. Eros und Thanatos, Tod und Liebe, führen im Weltkrieg vier Jahre lang ihren Tanz über Gräbe(r)n auf, begraben die bürgerliche Kultur unter sich, und Oberleutnant Musil ist der Verführung ebenso erlegen wie Millionen anderer Bürgersöhne. Auch er tanzt den absurd-ekstatischen Totentanz mit, den »Lebenstanz rund um den Tod«, und feiert die Befreiung von einer dekadenten k. u. k.-Kultur.

Was aber den Musil-Auguren nicht geringe intellektuelle Schwierigkeiten bereitet hat, ist die irrationale Empfänglichkeit des sonst so kalten, schneidend scharfen, analytisch sezierenden Naturwissenschaftlers für diesen Todesexzess. Auch der Geschlechtswandel, den der virile Dichter offensichtlich wie eine Epiphanie hermaphroditischer Ganzheit genießt, lässt manche Deutungen zu. Der todesbereite Soldat erlebt sich als Frau und die auf ihn herniedersausende kinetische Energie der Todesmaschine wie die Jungfrau Maria die Begattung durch den Heiligen Geist: »Meine Seele erhebt / den Herrn, / und mein Geist freuet sich Gottes, / meines Heilands. / Denn er hat die Niedrigkeit seiner Magd angesehen.«

Starker Tobak! Musil pflegt biographische Schlüsselereignisse mit symbolischer Bedeutung aufzuladen. Jedoch: Wie soll ein Atheist

Mit ihrer Art das Problem von Emerson war ernenngt, schließlich
auch durch Nietzsche. Prophetel verschaffset, von dem gestaltlosen Rationalis-
mus zu Religion

bezweckter damit dessent die verkommenteist Flusse. Unterscheidung erschien ist
als Mittelpunkt dieser Position — (Aktivism.)

Aufbau

Kritik

Ideologie, Moral.

Mystik ——— Gegenüberstehenden
Zustände ——— Phil, Soz.

Recht

Dichtung

.... Lebensrichtung

(Wenn man das so verfolgt, wird es zu
einer Geschichte der Oberfl. u. des andern doch.
zu ihrem Zusammen.)

Vom Gegenwärtelebens ausgehen, das man
es genau es was Gegenwart, bewusst u. auch
man gegenüber das bewusstsein begleitet sehn.
Auch verstehen. Moral ist nur Reiz
nach inhalt. Form für das Lebendige.
Oder von der Zeit ausgehen u. dadurch
hinter ein Lösung erschliessen.

VII/11
92

In einer Strukturskizze zum nicht-linearen Aufbau des *Manns ohne Eigenschaften* entwirft Musil den sogenannten Bereich des andren Zustands.

Aufbau

Politik
Ideologie, Moral
Bereich des andren
Mystik ——— Zustands ——— Essay, Geist
Ethik
Dichtung
Lebensäußerung

(Wenn man das so verfolgt, wird es zu einer Beschreibung der Seele u. der andr. Zust. zu ihrem Zentrum.)

vermitteln, dass er sich zu den Auserwählten zählt, wenn nicht in der Allegorie, in der Sprache der Mystiker und des Mythos? In religiösen Zeiten waren die Mystiker die Genies, auserwählt aus der Menge der »Laien«, des Volkes. Der »In-genie-ur« Musil hielt sich ohne Zweifel für ein Genie, und diese Selbsteinschätzung hat elementar mit der unerhörten Begebenheit bei Fort Tenna zu tun. Denn nur er hat den Gesang des Mordinstruments gehört; die Kameraden standen in ihrer sinnlichen und intellektuellen Stumpfheit dumpf daneben. Ihre Ohren sind taub, nur Musils Sensorien reagieren. Etwas Unirdisches offenbart sich, ohne göttlich zu sein; es überfällt ihn als Offenbarung aus dem Nichts – »plötzlich« –, und vermittelt ein erotisches Einheitserlebnis. Man sage also nicht, Musil sei ein Mann ohne Biographie!

Musil, der Philosoph, weiß von Hause aus, dass das Philosophieren mit diesem »Plötzlich«, mit dieser Überrumpelung durch ein existenzielles Erlebnis, beginnt. Plato hat so die Überwältigung durch die Ideenschau beschrieben. Und schon er wusste, dass dafür eine Vorbereitung durch die exakten Wissenschaften unerlässlich war. Für den »Gedankenmusiker« Robert Musil, der als wahrer Philosoph den von Plato geforderten Erkenntnisweg über die Mathematik genommen hatte, haben solche Übergangsriten – er erlebte sie zuerst im Alter von zwanzig Jahren im Salzburger Land – den wahnsinnig anmutenden Versuch zur Folge, dieses sensuell-intellektuelle Einheitserlebnis in Worte zu fassen und als Lösung der geistigen Situation seiner Zeit weiterzudenken.

Er nannte diesen utopischen Zustand den »anderen«. Dieser ist anders als der Zustand des Verstandesmenschen und anders als der des reinen Gefühlsmenschen, insofern er »Genauigkeit« und »Seele« in einem Dritten aufhebt. Er ist auch deshalb »anders«, weil er die Formen der Alltagswahrnehmung in seiner clairvoyance weit übersteigt. Die mystische Vereinigung von Ich und Du soll vor dem Tageslicht der Vernunft Stand halten. Schlüsselerlebnisse dieser dritten Art gewährten ihm eine Orientierung aus der Hyperintellektualisierung hinaus, die der ständige gefährliche Begleiter seines Schreibens war: »Wer außer sich ist«, so exzerpiert er ausgerechnet aus Thomas Manns *Tod in Venedig*, »verabscheut nichts mehr als wieder in sich zu gehen.« Dies Erweckungserlebnis »tagheller Mystik« wieder einzuholen, das Unsagbare sagbar zu machen, das sollte der Andere verwirklichen – der Mann auf der Suche nach dem Stein der Weisen.

Breslau: Erfolgreiche Schriftsteller.

Wir besprechen, was sie gegen, wie die Zeit ist, was
man davon hält. Auch nur so aus besprechen,
darin enthüllt sich der gemeinsame Charakter der
Zeit. Jeder blöde zu? Ist Mut, Stolz und der
flachen bedecktem haben zwecke.

Spengler. ...
Kraus. deutet noch Schätzung.
H. Mann ...
St. George ...
Schönherr
Wedekind & Müller
Paul Ernst
Die Heilige u. ihr Narr
Expressionismus

Merkwürdig, dass in England die frommen Romane schreiben,
in Deutschland nicht.

»D^{or} phil. Ing. Edler von Musil«

Dem verdienten Vater Alfred wird 1917, als das Kaiserreich schon in den letzten Zügen liegt, »mit Allerhöchster Entschließung« der erbliche Adel verliehen. »Du bist somit«, mahnt der Hofrat den Sohn, »derzeit *voll* berechtigt, den Adel zu führen. Ferner bist du *voll* berechtigt, als Titel, sowie bei allen offiziellen Nennungen Deines Namens die gesetzlich geschützte Bezeichnung ›Ingenieur‹ (abgekürzt Ing) nach dem D^{or} zu führen u würde ich auch diesbezüglich an maßgebender Stelle berichten«. Solches gibt der überstolze Vater dem Sohne anlässlich dessen »Avancement« zum Landsturmhauptmann mit auf den Weg, das den pater familias tief befriedigt haben muss. Der schon verloren geglaubte (empörenderweise zu Beginn der kriegerischen Auseinandersetzungen gar strafversetzte) Sohn schien sich endlich in geordneten Bahnen zu bewegen.

Sohn Robert, im Grunde seines Intellekts ein Aristokrat, wird die »Standeserhöhung« ebenfalls nicht gerade unwillkommen gewesen sein, und er machte auch nicht selten von den damit verbundenen Möglichkeiten Gebrauch. Nicht dass er (wie der nach dem Zusammenbruch des Obrigkeitsstaates völlig orientierungslos in die konservative Revolution hineindümpelnde Hofmannsthal) der altösterreichischen Monarchie nachgetrauert hätte – 1918 solidarisiert Musil sich mit dem sozialistischen »Politischen Rat geistiger Arbeiter« –, aber den Adelstitel wollte er dann doch führen. Er hat ihn wohl eher als Metapher verstanden, als Metapher für den Rang, der dem Dichter in einer Nation zugekommen wäre; wenn sie denn eine Kulturnation gewesen wäre. So empört er sich, er, der edle Ritter, der während der Hyperinflation, die das bescheidene Vermögen der Musils in Nichts verwandelt hatte, in irgendwelchen Arme-Leute-Wohnungen hausen musste: »Ein Fleischhauer mietet ein Zimmer, das ich mir nicht

Tagebucheintrag
»Buchplan: Erfolgreiche Schriftsteller«, 1919/20, mit der Bemerkung:
»Nicht aufgenommen werden bedeutet nicht Schätzung. Aufgenommen werden nicht Mißachtung, sondern Prinzip.«

leisten kann. Ich mache mir nichts daraus. Plötzlich fällt mir auf: Die *ungeheure Geduld* mit der wir uns gefallen lassen, aus einer geistigen Oberschicht zu Parias herabgedrückt zu werden.« Ein Paradox, das Musils Biographie von nun an begleiten wird: Er ist ökonomisch und gesellschaftlich ein Paria, obwohl er mit dem Adelstitel des Geistes und dem Lorbeer des Dichters bekränzt ist. In der Gier nach Anerkennung verhält er sich wie Nietzsche, der Unverstandene, der von sich behauptete, von polnischen Adligen abzustammen. Nietzsches Ecce-Homo-Gebärde war Musil, dem Unzeitgemäßen, wesensgemäß. Der progressiven Degradierung des Geistes stand er völlig fassungslos gegenüber, aber auch voll verhaltener Wut auf eine Zeit, die ihn nicht verstehen wollte (und konnte). »Es fehlen mir die Zehntausende, die bei anderen gerade noch mitkönnen oder mitmüssen.«

Das literaturgeschichtliche Lehrbuch führt die zwanziger und die ersten dreißiger Jahre unter dem Rubrum »Neue Sachlichkeit«. Musil (nicht weniger Thomas Mann oder Hermann Broch, also die großen Epiker der älteren Generation) fanden darunter keinen Platz. Den Ton gaben der rasende Reporter Egon Erwin Kisch oder eine Irmgard Keun, ein Hans Fallada, ein Erich Kästner mit ihren Erfolgsromanen an. Ein ganz neuer Typus des Zeitromans erblickte nach dem kulturellen Kahlschlag des Krieges das Licht der halbliterarischen Welt. Er gebärdete sich neunaturalistisch, faktengläubig, scheinbar objektiv-neutral, rasant, das Tempo der Roaring Twenties widerspiegelnd. Für den Edlen von Musil bedeutete diese Faktengläubigkeit die Kehrseite der Ungläubigkeit seiner Epoche: »Die Ungläubigkeit unserer Zeit heißt, positiv gefaßt: sie glaubt nur an Tatsachen«, notiert er schon 1923 in dem Essayfragment *Der deutsche Mensch als Symptom*. »Ihre Vorstellung von Sachlichkeit erkennt nur das an, was sozusagen wirklich wirklich ist. Eine inoffizielle Ideologie, die sich herausgebildet hat.« Der Ideologiekritiker in Musil hatte, kaum dass sich die Ästhetik der Neuen Sachlichkeit selbst einen Namen geben konnte, hellwach die Entwicklungen der Zeit verfolgend, die verkappte Ideologie der Tatsachenpoetik entlarvt. Was genau betrachtet gar nicht so verwunderlich ist, geht es doch auch ihm, freilich unter ganz anderen Vorzeichen, um nichts anderes, als der »Zeit der Tatsachen« eine andere Wahrheit entgegenzusetzen, in der Sachlichkeit mit Allsympathie gepaart ist.

Wenn (ein paar Jahre später) Irmgard Keun ihren Debütroman *Gilgi – eine von uns* betitelte oder Fallada fragte: *Kleiner Mann – was nun?*,

schufen sie schon mit dem Titel Identifikationsangebote für die »kleinen Leute«, deren von Siegfried Kracauer sogenannte »Angestellten-Kultur« das Gesicht der Metropole Berlin und ihres Amüsierbetriebs prägte. Der hocharistokratische *Mann ohne Eigenschaften* hatte in diesem Umfeld der Populärkultur keine Chance – er war »*keiner von uns*«, er versprach kein Glück bei den Berliner Laubenpiepern (Fallada) und spekulierte nicht auf den Aufstieg des Proletariermädchens in der Traumfabrik der UFA (Keun). Mit seinem philosophischen Reflexionsroman in bisher unerreichter gedanklicher Dichte und essayistischer Komplexität schuf er keinen flotten Ausflug ins Leserglück, sondern Weltliteratur. Musils Werk stand wie ein exterritoriales Massiv außerhalb der flüchtigen Massen- und Gebrauchskunst seiner Zeit, die alles nur noch von außen sehen wollte, rapide und ohne Verdichtung heruntergedreht wie in der Traummaschine des Kinos.

Es waren die Dynamisierung des Lebens nach der Zeitenwende des Großen Krieges, die sozialen Umwälzungen, der rasche Wechsel der Moden, kurz der gesamte Tanz, den die Roaring Twenties auf dem Vulkan veranstalteten, die Musil das Gefühl eingaben, wie ein gestrandeter Wal gescheitert zu sein: »Mein ganzes Streben war innerhalb eines vorausgesetzten stationären Zustands. Zum ersten Mal anders nach dem ersten Krieg«. Zu einem Kompromiss, wie ihn die Literatur der Nachmoderne in der Doppelcodierung gefunden zu haben glaubte, ließ sich der Kompromisslose nicht hinreißen. Er schrieb für den high-brow-Leser und für keinen sonst. Das mittlerweile geflügelte Wort aus dem epischen Konkurrenz-Unternehmen *Der Zauberberg*, nur das Gründliche sei das wahrhaft Unterhaltende, gilt praeter propter ebenso für Musils unvollendetes Großwerk. Mit diesem Wort ließe sich allerdings auch jede gepflegte literarische Langeweile rechtfertigen, doch das trifft auf *Der Mann ohne Eigenschaften* ganz und gar nicht zu: Dieses Fragment verwirklicht eine bis heute bewundernswerte Spielart des Unterhaltungsromans auf der Höhe des Interbellum und bereitet dem wohltemperierten Leser eben jenes Vergnügen am ironischen Gegenstand, das wie jede höhere Erheiterung nicht ohne intellektuelle Mühe zu haben ist.

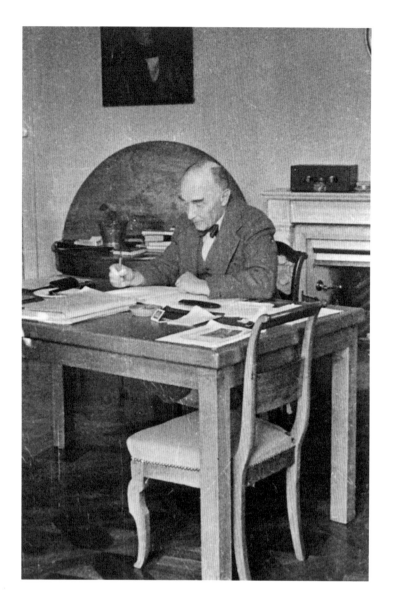

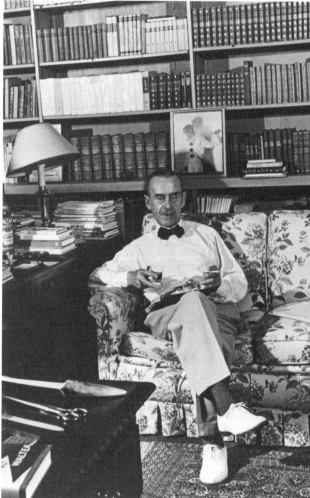

Robert Musil an seinem Schreibtisch in der
Genfer Pouponnière. 1941.

Thomas Mann in seinem Arbeitszimmer
in Pacific Palisades, Los Angeles. 1947.

»Joe's Vater«

ährend ein Brecht, ein Döblin, ein Thomas Mann in der
Mitte ihres Lebens nur *einen* politischen Feind kannten,
nämlich Hitler, gab es für den Musil der zwanziger und
dreißiger Jahre nur *einen* Antipoden, nämlich Thomas Mann. An
diesem Großschriftsteller wetzte er als selbsternannter Antigroß-
schriftsteller seine sprachlichen Waffen wie an niemandem sonst.
Selbst Verehrer Thomas Manns nehmen keinen Anstand, über die
satirische Häme und den pointierten Witz des gereizten Kollegen
versteckt zu lächeln; denn sie sind allzu offensichtlich aus dem Geist
des Ressentiments geboren. Ranküne macht hellsichtig, und Musils
Kollegenschelte legt oft im Aufblitzen der boshaften Pointe einen
Wesenszug beider Kontrahenten bloß, nicht weniger aber auch die
neurotische Fixierung. Zugleich lassen Musils unnachahmliche Me-
taphern keinen Zweifel daran, wer da auf wen fixiert ist: München als
»Residenz des großen Thomas« stelle »das Rom« zu seinem »Witten-
berg« dar, lässt er einen Briefpartner wissen; will sagen: In München,
im Zentrum der Rechtgläubigkeit und des Papstes Thomas I., kann
keine Rezension über ihn, den Protestler und Protestanten, erschei-
nen.

Dass der »Großschriftsteller« Thomas Mann kein großer Schriftstel-
ler sei, ist noch die harmloseste Spitze gegen den Rivalen; vernich-
tend dagegen das Aperçu: »ThM: Er ist schon was! Aber er ist nicht
wer!« Mit der Hellsicht des Neides trifft der eine Neurotiker in den
neurotischen Personkern des anderen: Hatte Thomas Mann doch
seit *Buddenbrooks* mit seinem literarischen Schaffen nichts anderes
mehr im Sinn gehabt als »Größe«. »Auf Größe war nämlich während
der Arbeit fortwährend mein heimlicher und schmerzlicher Ehrgeiz
gerichtet«, so schrieb er im März 1901 an den Bruder Heinrich. Um
abzuschätzen, dass es Goethe ist, an dem sich Thomas Mann zu mes-

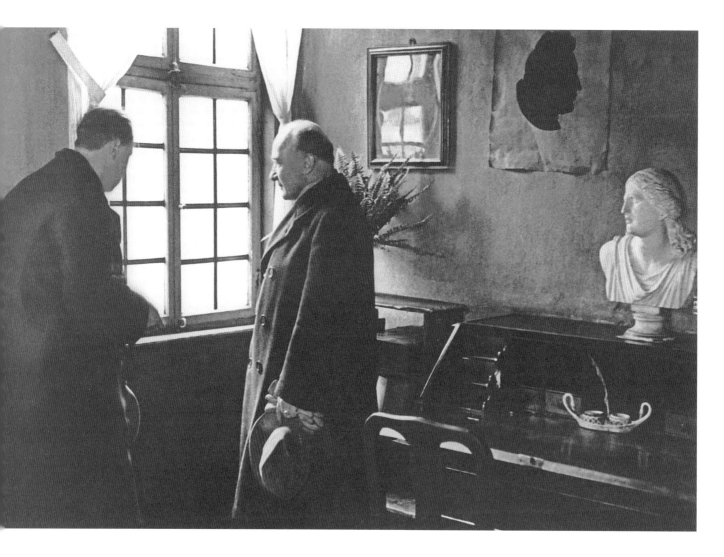

Musil im Frankfurter Goethe-Haus mit
dem Leiter Ernst Beutler im sogenannten
Dichterzimmer. 1931.
 »Meine ›Unfruchtbarkeit‹ als Dichter, die
mich so oft kränkt. Die mich, abgesehen
von der Lyrik, so weit unter Goethe stellt.«
(Notizheft aus dem Nachlass. 1937–1942)

sen beginnt, dazu bedurfte es nur rudimentärer literarhistorischer Kenntnisse, und es ist nur folgerichtig, dass der Nationaldichter Goethe im *Mann ohne Eigenschaften* zum »allererste[n] Großschriftsteller« erhoben wird.

Die durch Zeitgenossenschaft und intensive Thomas-Mann-Lektüre verstärkte künstlerische Empathie verblüfft aber umso mehr, wenn dem Großschriftsteller wortspielerisch angelastet wird, »die unmeßbare Wirkung der Größe durch die meßbare Größe der Wirkung« zu ersetzen. Da zielt wiederum der eine Meister der Ironie auf den anderen mit dem fernhintreffenden Pfeil des Apollo. Bloßer Wirkungskünstler ohne geistige und künstlerische Substanz zu sein, das hatte Thomas Mann immer wieder dem als substanzlos eingeschätzten Bruder vorgeworfen. Der Wirkungskünstler in seiner reinsten Verkörperung setzt auf die messbare Größe der Wirkung, ohne die unmessbare Wirkung der Größe zu besitzen, er ist ein Krull'scher Hochstapler, gewissermaßen ein (Thomas) Mann ohne Ich. Das also ist des fragwürdigen Großschriftstellers Kern: Thomas Krull oder Felix Mann, der Hochstapler von Goethes Gnaden, der das Geschäftemachen ebenso versteht wie das stromlinienförmige Erzählen.

So viel Hellsicht, derart bissiges Zugrunderichtenwollen kann nur einer an den Tag legen, der weiß: tua res agitur, deine eigene Sache wird verhandelt. Hätten Musils Angriffe einen Thomas Mann wirklich interessiert, hätte er es sich zur Ehre anrechnen können, einen wesensverwandten Gegner von diesem Kaliber herausgefordert zu haben. Auf das »Kleinvieh«, das außer TM noch im literarischen Bestiarium kreuchte und fleuchte, hat Musil weniger mit geistvoller Attacke als mit Ekel reagiert. Einen Franz Werfel, den Dichter »Feuermaul« (und mit ihm den gesamten messianischen Expressionismus), einen Stefan Zweig, einen Karl Kraus, erst recht einen Emil Ludwig, die hat er verachtet. Allerdings auch einen James Joyce, er wohnte in Zürich um die Ecke, hat Musil mit der Strafe totaler Missachtung belegt.

Doch wie kann das sein, dass er seine Pfeile mit solcher Heftigkeit in Richtung Thomas Mann abschoss? Der Muskelmann Musil, der »crawl«-schwimmende Athlet auf der einen Seite, der spillerigschmalbrüstige Tommy auf der anderen, der zum Turnunterricht im Vatermörder antrat und die Reckstange nur mit dem Ausdruck äußerster Verachtung berührte; der Mathematiker und Ingenieur hier, der vielseitig ungebildete »Auto-Ignorant« dort (eines der um-

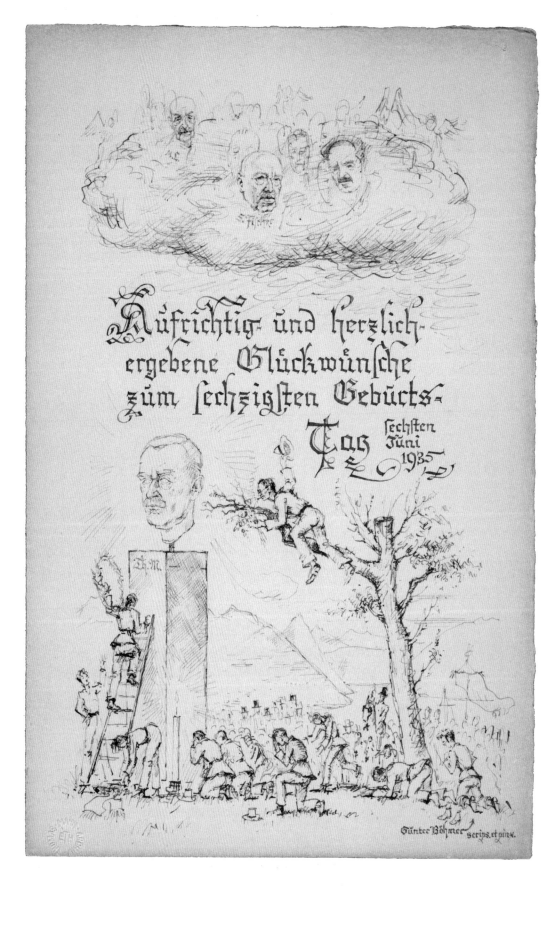

werfenden Musil'schen Wortspiele, das den Auto-Didakten bis auf die Schamteile entblößt); der zum Doktor gekürte Philosoph und der philosophierende Dilettant ohne Abschlussexamen; der Wissenschaftler und der Bourgeois; der in »Stahlgewittern« gehärtete Offizier und der Ausgemusterte, der seinen Dienst mit der Waffe in endlosen Antithesen auf dem Papier austrug. – Was sollten diese beiden Antagonisten wohl gemeinsam gehabt haben? Waren die Karten des Schicksals nicht schon von vornherein zu *Musils* Gunsten verteilt?

Mitnichten. Der gemeinsame Nenner in diesem Glaubenskrieg »Wittenberg gegen Rom« beginnt sich erst im Großen Krieg herauszukristallisieren. Beide ahnen, dass danach nichts mehr so sein wird, wie es vorher war; beide suchen im Ausverkauf der Ideologien und Gesellschaftsentwürfe tragfähige Perspektiven; sie kramen im Urväterhausrat der Tradition nach Existenzformen, die das Ende des bürgerlichen Zeitalters beerben könnten; beide entwickeln Synthesevorstellungen, die die gesellschaftlichen Kräfte nach der Revolution von 1919 versöhnen sollen, Ansichten einer Welt von morgen; beide – und das ist der nervus rerum – haben ein Drittes, ein Tausendjähriges Reich vor Augen, das ach! so paradiesisch sein könnte, wenn es nicht den Krieg gegeben hätte und weiterhin gäbe, der dieses ästhetisch-philosophische Experiment und somit jeden Experimental»roman« ad absurdum führte.

Mit einem Wort: Der eine schreibt den *Zauberberg*, der andere den *Mann ohne Eigenschaften*.

In der deutschen Literatur ist eine »Parallelaktion« solchen Formates, solchen Engagements, solchen Esprits, derartigen Synthesewillens einzigartig (sehen wir einmal von der ganz anders gearteten Weimaraner Denkmalskonstellation ab). Nichts wäre da alberner, als den einen Autor gegen den anderen auszuspielen. Während gleichzeitig die Autorinnen und Autoren der Neuen Sachlichkeit ihre trivialen Erfolgsromane publizieren, die Tippmamsell literaturfähig wird, dämliche Charleston-Girls in der Wirtschaftskrise die schlanken Beine werfen und orientierungslose Nymphomaninnen durch die Sexhöllen Berlins irren, nähern sich der hochgeschlossene Hanseat und der formbewusste Österreicher auf völlig divergierenden Pfaden ein und derselben zeitgeschichtlich relevanten Fragestellung, ein und demselben Denkziel an. Die Fragestellung hieß: Wie sind ein neuer Mensch und eine neue Moral nach dem Versagen des Bürgertums,

Glückwunschblatt zum 60. Geburtstag Thomas Manns am 6. Juni 1935. Zeichnung von Gunter Böhmer im Auftrag Hermann Hesses.

Berlin, am 5. Dezember 1932.

Verehrter Herr Thomas Mann!

[handwritten letter in German Kurrent script, largely illegible]

Robert Musil

nach der Zeitenwende des Weltkriegs möglich? Ihr gemeinsames Denkziel suchten beide in einer Versöhnung der Gegensätze, in einer Überwindung der politischen, menschlichen, aber auch geschlechtlichen Gegensätze. Ihre Antwort war ein Utopia vom Dritten Reich – für beide nur fatal, dass ein gewisser Herr Schicklgruber gerade dieses Ideal des Joachim von Fiore in unsäglicher Brutalität zu verhunzen im Begriff war. Mann und Musil aber, diese beiden glaubten an eine gesellschaftliche Konstruktion, in der das Apollinische (die Form, der Geist, der Traum) und das Dionysische (Eros, die Sinne, der Rausch) zusammenfinden. Die deutschsprachige Literatur des 20. Jahrhunderts hat kein weiteres Dioskurenpaar wie Castor(p) und Pollux hervorgebracht!

Pech nur für Musil: Thomas Mann war mit seinem *Zauberberg* (für den er immerhin 13 Jahre gebraucht hatte) und mit seinem Ingenieur, dem unbeschriebenen Blatt Hans Castorp, einfach schneller auf dem Markt als der Konkurrent mit dem Mathematiker Ulrich, dem Mann ohne Eigenschaften. Von hier an, seit der Publikation des Rivalen, besetzt die Eifersucht Musil ganz und gar: Er *will* offensichtlich das Werk (ein von Erotik vibrierendes Werk) nicht verstehen. Thomas Mann nehme »seinen Figuren die Geschlechtsteile wie Gipsstatuen«, Castorp habe wohl all die Zeit auf dem Zauberberg nichts anderes getan als masturbieren. Musil – er hat wohl nicht so genau hingeschaut und den 29. Februar in Thomas Manns Roman übersehen – soll sogar angefangen haben zu zittern, wenn er den Namen des anderen nur hat nennen hören. Da trifft es sich gut, dass in Zeiten des Krieges von dem Rivalen per se nur unter dem Schutz eines »nom de guerre« gesprochen wurde. So erscheint Thomas Mann als »Joe's Vater«, als Autor der Josephsromane, in Musils Korrespondenz, und zwar unerwartet wie ein rettender Engel. »Joe's Vater« war mit seinen Konnexionen und seinen finanziellen Mitteln in den dreißiger und vierziger Jahren zur Stelle, wenn er – erhaben über alle literarischen Gegensätze – seinem Alter Ego und literarischen Kontrahenten über die Runden helfen konnte. Die Himmelsleiter ins amerikanische Paradies, die Jakob, Joe's Vater, und seine Agenten dem kapriziösen Partner anboten, hat Musil aber dann doch nicht mehr erklimmen wollen.

Brief Robert Musils an Thomas Mann vom 5. Dezember 1932.
»Verehrter Herr Thomas Mann! […] und obwohl ich auf Ihre Absicht, mir zu helfen, vorbereitet war, bin ich unvorbereitet getroffen worden, wie man von dem Vollendeten immer unvorbereitet getroffen wird, durch die Äußerung selbst, Ihre mühelose Vollständigkeit, Ihr Zartgefühl, Ihre Energie, Ihr unnachahmliches Erfassen dessen, was nottut […].«

Im Bad des Teufels

Nach der Machtergreifung oder besser: nach der Machtübertragung durch Hindenburg beschreibt Musil räumlich und geistig eine permanente Ausweichbewegung, den Rückzug des Geistes vor dem Ungeist. Im Mai 1933 verlässt er das Reich und kurt nach berühmtem Vorbild in Karlsbad, verlängert den Urlaub vom Staat der deutschen »Ameisenmenschen« als Gast der Gräfin Dobrzensky auf Schloss Potstejn (Pottenstein) und zieht sich dann nach Wien zurück, wo Dollfuß um das politische Überleben kämpft. Im Juli sagt er Klaus Mann die Mitarbeit an dessen regimekritischer Exilzeitschrift »Die Sammlung« zu, im Oktober zieht er (wie auch Thomas Mann) auf Druck Rowohlts die Zusage zurück, weil der Verleger um den Absatz seiner Bücher in Deutschland fürchtet. Im November schlägt ihn Rudolf Binding der Deutschen Akademie für Sprache und Dichtung für den Preis der Harry-Kreismann-Stiftung vor, im Dezember zieht Binding den Vorschlag zugunsten eines Blut-und-Boden-Kandidaten zurück. Musil bereitet angesichts seiner verzweifelten Finanzlage (nicht zum ersten Mal) seinen Selbstmord vor.

Zahlungen der sich gründenden Wiener Musil-Gesellschaft kommen dem letzten Verzweiflungsschritt zuvor. Im Juni 1935 plädiert er auf dem Pariser Kongress zur Verteidigung der Kultur für die Autonomie des Geistes und verteidigt die Autarkie der Kultur gegenüber allen Vereinnahmungsversuchen von Links und Rechts. Damit setzt er sich (naiv oder mutig oder nur ehrlich?) wieder einmal zwischen alle Stühle. Zu den Angriffen aus dem Reich kommen nun die der Sozialdemokraten und Kommunisten hinzu. 1935 erscheint der *Nachlass zu Lebzeiten* in der Schweiz und wird im Februar 1936 durch den Reichsführer SS verboten; im Mai erleidet der Dichter seinen ersten Schlaganfall beim Kraulen und wird mit knapper Not vor dem Ertrinken gerettet. Der Versuch, als ehemaliger Beamter vom Schuschnigg-

Robert Musil.
Zeichnung von Martha Musil. Um 1930.

Martha und Robert Musil im Garten der
Pension Fortuna während ihres Zürcher
Exils, kurz vor der Übersiedlung nach Genf.

Regime eine Gnadenpension zu erschmeicheln, scheitert 1937 kläglich. In seinen nicht enden wollenden Verlagsverhandlungen setzt er auf das falsche Pferd, Gottfried Bermann Fischer, und erlebt, dass sein neuer jüdischer Verleger just in dem Moment die Flucht ergreifen muss, als die Fortsetzung seines Hauptwerkes gesetzt, aber noch nicht gedruckt ist. Der Satz fällt in die Hände der Nazis. Diese Fortsetzung des Fragments wird nie an ein Ende geführt werden. Am 14. März 1938 zieht Hitler nach dem »Anschluss« triumphalistisch in Wien ein, im August reist Musil nach Italien, um nicht mehr nach Wien zurückzukehren und sich in Zürich niederzulassen. Am 20. Oktober 1938 wird auch *Der Mann ohne Eigenschaften* im NS-Staat verboten, Ende des Jahres setzen die neuen Machthaber diesen und den *Nachlass zu Lebzeiten* auf die »Liste des schädlichen und unerwünschten Schrifttums«. Der Ungeist hat den Geist endgültig umzingelt.

Man kann Musil nicht bescheinigen, ein dezidierter Antifaschist gewesen zu sein. Er ließ sich von den Ermächtigten in die eigene Entmächtigung hineintreiben. Sein einziger Ehrgeiz galt dem Werk: Alles, was seine Vollendung hätte gefährden können, alles, was seine ohnehin kümmerliche Verbreitung unter den Lesern deutscher Zunge hätte minimieren können, wollte er vermeiden. Auch hat ihn sein Landsmann Hitler anfangs immerhin soweit beeindruckt, dass er ihm eine Chance geben wollte. Die nationalsozialistische Bewegung verstand er eher als eine Sintflut, und gegen die Sintflut sei man nun einmal machtlos. Ignazio Silone, der kluge Beobachter in der Zeit des Zürcher Exils, kommentiert diese Betrachtungen eines Unpolitischen mit demselben Bild: »Für sich hatte er eine Arche gegen diese Sintflut gebaut: die ununterbrochene Arbeit an seinem Roman.« In der Rede »Über die Dummheit« (März 1937) gibt Musil dann aber doch wenigstens »sub rosa«, durch die Blume der Ironie, den Nationalsozialismus der allgemeinen Lächerlichkeit preis, und er hat sich, wie Zuhörer berichten, die Pointen auf der Zunge zergehen lassen. Andererseits richtete er allerdings ein Gesuch an den von den Nazis bestellten Kommissarischen Verwalter des Bermann Fischer Verlages, um sich vom jüdischen Verleger zu distanzieren und sein Werk zu retten. Er unterschreibt »Mit d. G.« – Mit deutschem Gruß.

So entsteht ein ambivalent stimmendes Bild. Der Paukenschlag, mit dem Musil beim Pariser Schriftstellerkongress für Furore sorgte, dürfte demnach seiner aufrichtigen Überzeugung entsprungen sein: »Kultur ist an keine politische Form gebunden. Sie empfängt von

Doppelseite aus dem Heft, in dem Musil
seinen Zigarettenkonsum notierte.

jeder spezifische Antriebe und Hemmungen«. In seiner Werk-Fixie-
rung blendete der Dichter die wahren Machtverhältnisse zwischen
Wort und Tat geflissentlich aus, wegen des Werkes und nur wegen
des Werkes war der Moralist offenbar selbst zu faulen Kompromissen
mit den Machthabern bereit und wurde nicht nur von den Bluthun-
den gehetzt, sondern manövrierte sich auf diesem Wege auch selbst
immer weiter in die Ohnmacht hinein.

Heilmittel soll die Arbeit sein – ein verhängnisvoller Irrtum; denn
sie zieht den vom Schlaganfall Beeinträchtigten und vom Burn-out-
Syndrom Erschöpften immer tiefer in die Versagensängste hinein.
Seine letzten Jahre verlebt er in tiefster Depression. Lebensangst,
Selbstzweifel, Grübelzwang, Antriebslosigkeit, Denk- und Schreib-
hemmung – eine Symptomatik wie aus dem Lehrbuch der Psychia-
trie. Niemand wusste das besser als der geprüfte Psychologe selbst:
Weil er »eine schwarze Stimmung verbreite wie ein verfolgter Tin-
tenfisch«, vergrätzt er so viele, die dem Tintenfisch mit hohem finan-
ziellen und diplomatischem Aufwand den Weg aus der Exil-Isolation
ins Gewässer der Freiheit bahnen wollen. Sie alle – neben Thomas
Mann, Bermann Fischer, Rudolf Olden – stößt er mit Gründen zu-
rück, denen jene mit Verständnislosigkeit begegnen. Als Bermann
und Thomas Mann ihm eine Ausreise nach Luxemburg und damit
die »Lebensrettung« zu Füßen legen, repliziert Musil am 2. August
1938: »Um längere Zeit irgendwo zu bleiben, muß ich freilich, da es
sich um eine Gasteinladung handelt, so unbescheiden sein, um zwei
ruhige Zimmer zu bitten, weil ich sonst nicht arbeiten kann.« Vielen
ist Musils Unbescheidenheit unbegreiflich erschienen, rettet doch je-
der gemeine Sterbliche zuerst einmal die nackte Existenz und denkt
danach über die eigene Bequemlichkeit nach; nicht so Musil. Abge-
sehen von seiner extremen Lärmempfindlichkeit war ihm ein Leben
ohne Produktionsmöglichkeit nicht des Lebens wert.

Noch extremer als in Wien ist Musil im Zürcher und, nach der Über-
siedlung in den Schatten des Völkerbundes, im Genfer Exil ein Al-
mosenempfänger. Als »Mann mit zugeknöpften Taschen« haust er
zunächst in zwei möblierten Zimmern, dann auf dem Areal eines
Mütter- und Säuglingsheims und schließlich bis zum Tode in einem
winzigen dreistöckigen Häuschen mit 18 qm Grundfläche. Wie in
einem Emblem begleitet den genialen Melancholiker die Zigarette
durch die Tristesse des Exils, ein Vanitas-Zeichen der sich in Rauch
verflüchtigenden Zeit. Gegen diese Auflösung ins Nichts hat Musil

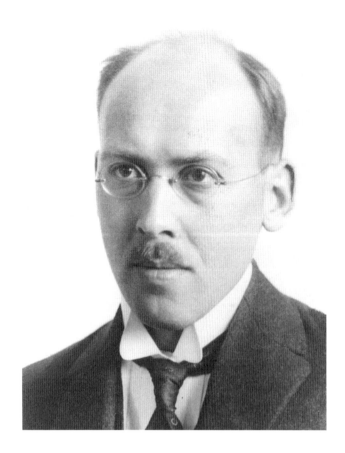

Der Pfarrer Robert Lejeune zu Beginn der
1940er Jahre, der Musil in seinen letzten
Lebensjahren im Genfer Exil unterstützte.

Alfred Kerr. Um 1928.
Der gefürchtete Kritiker förderte
intensiv Musils Anfänge als Schriftsteller,
er würdigte auch als einer der wenigen
den Verstorbenen mit einem freundschaft-
lichen Nekrolog.

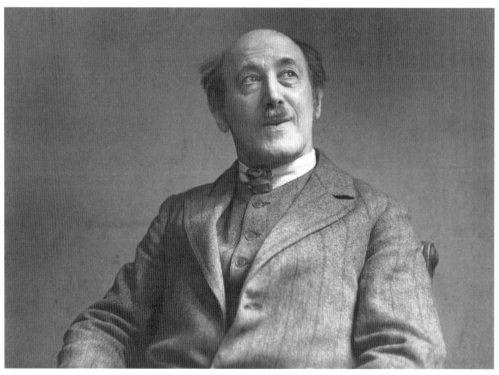

– der Schlaganfall von 1936 war ein deutliches Warnsignal an den Athleten – angekämpft. Mit wenig Erfolg, denn die manische Fixierung auf den so schnell verduftenden Glimmstängel kompensiert in den letzten Jahren die Ziellosigkeit seines Lebens: »Ich behandle das Leben als etwas Unangenehmes, über das man durch Rauchen hinwegkommen kann! (Ich lebe, um zu rauchen.)« Rührendes, wenn nicht gar erschütterndes Zeugnis seines Kampfes um und gegen das Nikotin ist das »Zigarettenheft«, ein ständiger Begleiter Musils in den letzten Jahren, in dem er seinen Tabakkonsum mit naturwissenschaftlicher Exaktheit protokollierte, um seine Tribute an den Trübsinn unter Kontrolle zu bekommen. Vergebens.

Zum 60. Geburtstag – nach klassisch-römischen Maßstäben Beginn des Greisenalters –, an einem Tag, an dem andere sich für die Lebensernte feiern lassen, findet sich bei Musil (und das auch nur brieflich) eine einzige Gratulation ein, vom Schutzengel seiner Schweizer Jahre, Robert Lejeune, dem Pfarrer am Zürcher Neumünster. Der Dichter ist in seinem Schweizer Winkel am Rande des Weltinfernos so gut wie vergessen. Die Schweizer Einsamkeit decke alles »mit nasser Asche« zu. Er schreibe, als ob er »Asphalt in der Füllfeder hätte«. »Melancholische Schwerflüssigkeit«, diagnostiziert er auch im Tagebuch, »Fehlen der Neugierde ›kennen zu lernen‹, was vorgeht, die ein Gelehrter in großem Maße braucht. Ich habe mich nie in meiner geistigen ›Mitwelt‹ umgesehen, sondern immer den Kopf in mich selbst gesteckt.« Dante Alighieri, noch befangen im scholastischen Denken, hat die Melancholiker, die den Kopf in sich selbst stecken, weil sie nun einmal Todsünder sind, in den fünften Höllenkreis verdammt; dort suhlen sie im schwarzen Schlamm der sumpfig erstarrten Styx. Was sie den lorbeergeschmückten Dichtern Vergil und Dante zurufen, die auf ihrem Boot leichthin das rettende Ufer erreichen – jedes dieser Worte könnte von und über den im Exil stagnierenden Musil gesagt sein:»›Schon als die Sonne schien noch auf unseren Pfaden, / Erfüllte Trauer uns‹, so schrein sie kläglich, / ›Da uns verfinsterte ein träger Schwaden; / Nun trauern wir im schwarzen Schlamm unsäglich.‹ / So gurgeln aus der Kehle sie den Sang: / Ein ganzes Wort ist ihnen ja nicht möglich.«

»Ein ganzes Wort ist ihnen ja nicht möglich« – für Musils Fall heißt dies: Ein ganzes Werk ist ihm von nun an nicht mehr möglich.

Musil im August 1935 während eines
Urlaubs auf dem Semmering, Österreich.

Penelope

Penelope gilt als das Muster der ehelichen Treue. Während der zwanzigjährigen Abwesenheit ihres Mannes Odysseus, so weiß Homer zu berichten, hielt sie sich die attraktivsten Freier dadurch vom Leibe, dass sie vorschützte, erst ein Leichentuch für ihren Schwiegervater Laertes weben zu wollen, bevor sie eine Hochzeit überhaupt ins Auge fasse. Sie löste das Gewebe nächtens wieder auf und begann anderntags damit von Neuem. So ist sie, die um die Abwesenheit ihres Mannes melancholisch Trauernde, auch zum Inbegriff des Nicht-Enden-Könnens, des Nie-Damit-Fertig-Werdens geworden.

Im nicht enden wollenden Kampf mit dem Text-Gewebe des *Manns ohne Eigenschaften* hat sich Musil selbst mehrfach mit der mythischen Weberin verglichen (ob er gewusst hat, dass ihr in nachhomerischer Überlieferung die Unsterblichkeit verliehen wurde?). Solange Penelope, auf Befreiung wartend, die Textur neu webt und aufdröselt, wieder aufs Neue webt und wieder aufribbelt, gibt es selbst für einen Homer keinen Faden, an dem entlang es sich zu erzählen lohnte; spannend wird es erst, wenn Odysseus auf den Plan tritt und die Freier mit gezielten Schüssen erledigt. Ein solcher, alle trivialen Bedürfnisse befriedigender Befreiungsschlag, der ihn vom Melodram des täglichen Schreibtischkampfes erlösen würde, wird Robert Musil nicht vergönnt.

Medizinisch ist der Casus klar: Musil war Hypertoniker und hatte einen, vielleicht auch mehrere Schlaganfälle hinter sich. Ende März 1942 lag sein systolischer arterieller Druck bei unglaublichen 250 mmHg (Ärzte werden heute schon bei 140 mmHg nervös). Dass einen dermaßen unter äußerst schmerzhaftem Blut-Druck stehenden, von Körper und Geist gequälten Ecce Homo erneut und dann final

Penelope auf Odysseus wartend. Syrischer Goldring des 5. Jahrhunderts v. Chr.

»Atemzüge eines Sommertags«: Die letzte Manuskriptseite von *Der Mann ohne Eigenschaften* mit Änderungen Musils. 1942.

der Schlag treffen würde, war unausweichlich. Nikotinsucht plus Hypertonie plus Neurose plus Frustration plus Verarmung plus öffentliche Nichtbeachtung plus Exil – das hielt in dieser Ballung auch ein Bodybuilder von Musils Format nicht aus.

Schon 1922 schrieb einer der wenigen engen Freunde, Franz Blei, in seinem großen literarischen Bestiarium der Literatur über dieses kranke Wundertier: »Der Musil ist ein edles, in schönen Proportionen kräftiggebautes Tier, an dem, da es zu der kleinen Familie der Damhirsche gehört, wo solches nicht Brauch, auffällt, daß es Winterschlaf hält. Der Musil schläft nach jedem reißend verlebten Jahre fünf Jahre lang in unzugänglichem Forst. Seine ungeheure Kraft der Muskeln nicht nur, sondern auch die hohe Sensibilität seines nervösen Lebens, welche der Musil in seinem wachen Jahre zeigt, scheinen den auffallend langen Winterschlaf nötig zu machen.«

Dass er nicht enden konnte, lag zum einen, wie Freund Blei beobachtete, an einer überlangen Inkubationszeit seiner Werke im Winterschlaf der dichterischen Phantasie (die ersten Pläne zum nie vollendeten Meisterwerk datieren von 1905). Musil kannte auch keinen definitiven Schreibplan, den heute jeder Schüler vorlegen muss, bevor er sich ans Schreiben machen kann, sondern allenfalls ein Sammelsurium von immer wieder neu revidierten Notizen und Querverweisen; er legte am Anfang nicht das Ende fest, sondern verfertigte seine Gedanken allmählich beim Schreiben. Schreiben war für den Naturwissenschaftler wie ein Experimentieren. Er hätte es als unwissenschaftlichen Dilettantismus (als »petitio principii«) und Verstoß gegen die induktive Gesinnung erachtet, wenn ihm zu Beginn des Experiments schon klar gewesen wäre, was dabei am Ende herauskommt.

Dass er nicht enden konnte, lag zum anderen an einem dem Großroman schon in der Wolle eingefärbten Webfehler: Als Zeitroman geplant und begonnen, rückten die ersten Teile über das untergehende Kakanien, je länger Musil an der Fortsetzung wirkte, in die Vergangenheit eines historischen Romans zurück (alle Beteiligten des ersten Teils, sei es Kaiser Franz-Joseph, sei es Clarisse, sei es Rathenau, deckte längst der grüne Rasen, nur Ulrich Musil lebte immer noch); während die neuen Teile permanent der Zeitgeschichte hinterher waren, die sich freilich so rasant in die Katastrophe hinein entwickelte, dass auch ein fixerer Gedankenweber als Musil das Leichentuch seines Zeitalters nicht hätte vollenden können.

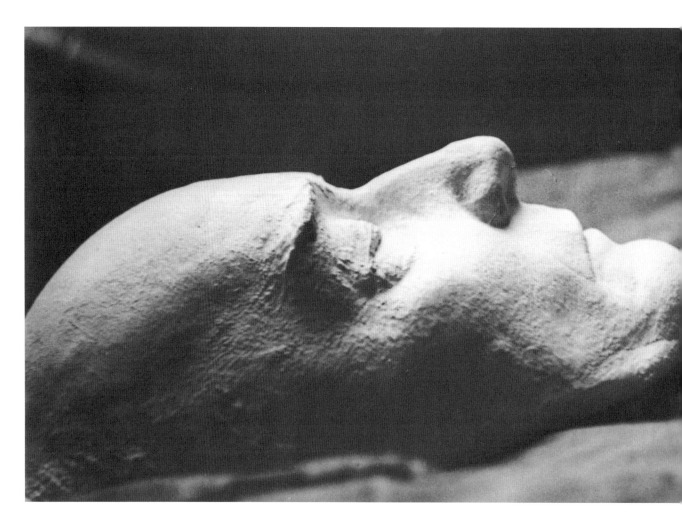

Totenmaske Robert Musils.

Dass er nicht enden konnte, lag gewiss auch an dem schon zitierten »Waschzwang« des analen Charakters, aber mehr noch an der elementaren Angst, sich selbst im Werk endgültig zu objektivieren, es von der eigenen Subjektivität loszureißen und dem Gewebe mit all seinen edlen Mustern wie auch seinen kleinen, bei keinem noch so bedeutenden Genie zu vermeidenden Makeln ein Eigenleben zu gestatten, auf den der Weber keinen Zugriff mehr hat. Nota bene: Musil korrigierte nicht bloß seine Entwürfe und Manuskripte; zuletzt arbeitete er jahrelang Kapitel um, die Bermann Fischer schon hatte setzen lassen, die also einen hohen Grad an Endgültigkeit erreicht zu haben schienen und die lediglich aufgrund der Auflösung des Wiener Verlages und der Flucht Bermanns nach Schweden nicht gedruckt werden konnten. Musils Webstuhl stand dagegen niemals still und knüpfte den Erzählfaden neu, selbst wenn das Werk schon fertig schien.

Dass er nicht enden konnte, ist nicht zuletzt auch in seinem Ehrgeiz begründet, einen »Haifischmagen« wie den *Zauberberg* ultimativ zu überbieten: Der Naturwissenschaftler in Musil verbot sich die höhere Abschreibekunst, mit der seine weniger intellektuellen Kollegen ihre Dialoge mit Material unterfütterten, das sie wie die diebischen Elstern aus den geistreich-glitzernden Werken der Weltliteratur stibitzten. In intransigenter Verbissenheit forderte der Denker in seiner Welt- und Zeitfremdheit von sich einzigartige, originale, geniale Webmuster ab. Ambitionierter noch: Er wollte das große psychologisch-philosophische Problem der Neuzeit, die Versöhnung von Intellekt und Gefühl, die der Vater des neuzeitlichen Rationalismus, Descartes, in zwei getrennte Substanzen auseinandergerissen hatte, auf eigene Faust lösen. Zuletzt wusste er es dann auch selbst, dass er »auf einer höheren Etage« verunglückt sei als die meisten seiner Zeitgenossen, »Mystik und Erzählbarkeit« stünden nun einmal in einem heiklen Verhältnis, über mystische Ekstasen lassen sich keine Geschichten erzählen. Auf dem verschlungenen Pfad zum Gral sind nur die Abenteuer erzählerisch interessant, die auf den Weg dorthin führen; das Ziel dagegen lässt sich nicht in Worte fassen. Ein Schriftsteller, der in solcher Weise von sich selbst gefordert hat, die Welträtsel zu lösen, hätte, auch wenn er nicht zuvor gestorben wäre, nie – wie der glücklichere Rivale Thomas Mann – ein »finis operis« unter sein Werk setzen können.

Als ein weiterer Schlaganfall Musils Leben am 15. April 1942 ein abruptes Ende setzte, hinterließ einer der klügsten und sprachmäch-

tigsten deutschsprachigen Dichter ein epochales fragmentarisches Textgewebe, an dem seit siebzig Jahren Herausgeber und Leser weiterdichten. Und da ist glücklicherweise kein Ende in Sicht. Ein Grabstein, auf dem das berühmte Gedicht Goethes über Hafis mit dem Titel »Unbegrenzt« zitiert sein könnte – »Daß du nicht enden kannst, das macht dich groß« – existiert nicht. Musils Asche wurde von seiner Frau Martha in einem Wäldchen am Fuße des Mont Salève in alle Winde verstreut.

Mont Salève, Haute-Savoie, Frankreich.

Zeittafel zu Robert Musils
Leben und Werk

1880 Robert Matthias Alfred Musil wird am 6. November in Klagenfurt als einziger Sohn des Ingenieurs und späteren Hofrates Alfred Musil (1846–1924) und seiner Frau Hermine geb. Bergauer (1853–1924) geboren. Vier Jahre vor seiner Geburt war seine Schwester Elsa gestorben.

1881 Umzug nach Komotau/Böhmen.

1882 Übersiedlung nach Steyr in Oberösterreich, wo Robert ab 1886 die Volksschule und 1891 die erste Klasse des Realgymnasiums besucht.

1886 oder später Entführung eines kleinen Mädchens aus dem Kindergarten.

1889 und 1892 »Nerven- und Gehirnkrankheit« (Meningitis?).

1891/92 Umzug nach Brünn. Besuch der dortigen Oberrealschule. Freundschaft mit Gustav Donath (»Gustl«, dem Vorbild für Walter in *Der Mann ohne Eigenschaften*).

1892–1894 Besuch der Militär-Unterrealschule in Eisenstadt.

1894 September: Übergang auf die Militär-Oberrealschule in Mährisch-Weißkirchen.

1897 Eintritt in die Technische Militärakademie in Wien. Entdeckung der technischen und naturwissenschaftlichen Interessen und Fähigkeiten.

1898–1901 Abbruch der Offiziersausbildung. Studium des Maschinenbaus an der Technischen Hochschule Brünn. Prägende Leseerfahrungen: Novalis, Friedrich Nietzsche, Ralph Waldo Emerson, Fjodor Dostojewski, Maurice Maeterlinck, Gabriele d'Annunzio, Aristoteles (*Poetik*). Erste schriftstellerische Versuche.

1899 Erste Staatsprüfung (»befähigt«).

1900 Begegnung mit der Pianistin Valerie Hilpert.

1901 Zweite Staatsprüfung als Ingenieur (»sehr befähigt«).
Erkrankung an Lues. Beginn der Beziehung zu Hermine Dietz
(† 1907 vermutlich an einer luetischen Fehlgeburt).
Erster größerer literarischer Versuch: »Paraphrasen«.

1901/02 Militärdienst als Einjährig-Freiwilliger in Brünn.
Leutnant der Reserve.

1902 Volontärassistent in der Materialprüfungs-Anstalt der
Technischen Hochschule Stuttgart.
Lektüre Kants, Ernst Machs, Eduard von Hartmanns. Beginn der
Arbeit am Roman *Die Verwirrungen des Zöglings Törleß*.

1903–1908 Studium der Philosophie und experimentellen Psychologie an
der Universität Berlin. Musil hört bei Wilhelm Dilthey und
Georg Simmel, lernt die Anfänge der Gestaltpsychologie kennen.

1903 Ernennung zum Leutnant d. R., Arbeit am *Törleß*.

1904 Ergänzungsprüfung zur humanistischen Maturitätsprüfung am
Deutschen Staatsgymnasium in Brünn.
Erkrankung an Überanstrengung.
Lektüre Edmund Husserls. Veröffentlichungen über Fragen der
Technik.

1905 Oktober: Bekanntschaft mit M. Alice Charlemont
(dem Vorbild für Clarisse).
Erste Erwähnung des Romanplans *Der Mann ohne Eigenschaften*.
Lektüren: Joris-Karl Huysmans, Jules Barbey d'Aurevilly,
Jens Peter Jacobsen, Novalis (*Heinrich von Ofterdingen*),
Ellen Key, Thomas Mann (*Buddenbrooks*) u. a.
Prüfung und Korrektur des *Törleß* durch Alfred Kerr.

1906 Veröffentlichung der *Verwirrungen des Zöglings Törleß*
im Wiener Verlag. Konstruktion des »Musilschen Farbkreisels«.
Arbeit an der Dissertation.

Bekanntschaft mit Martha Marcovaldi, einer ehemaligen Schülerin von Lovis Corinth, die in erster Ehe mit dem Maler Fritz Alexander († 1895), in zweiter mit dem Kaufmann Enrico Marcovaldi verheiratet war. Aus dieser Ehe stammen die Kinder Gaetano und Annina, während die Ehe mit Musil kinderlos blieb.

1907 Lektüre von Josef Breuers und Sigmund Freuds *Studien über Hysterie.*

1908 Promotion zum Dr. phil. mit einer Dissertation zum Thema *Beitrag zur Beurteilung der Lehren Machs.* Rigorosum in Philosophie, Physik und Mathematik. *Das verzauberte Haus* erscheint.

1908/09 Verzicht auf in München und Graz angebotene Habilitationsmöglichkeiten. Entscheidung für eine Existenz als freier Autor. Bekanntschaft mit Ludwig Klages (Vorbild für Meingast im *Mann ohne Eigenschaften*).

1908–1910 Schriftsteller in Berlin. Arbeit an der Erzählung *Vereinigungen* und dem Drama *Die Schwärmer.* Rilke-Lektüre.

1911–1914 Praktikant und Bibliothekar an der Technischen Hochschule Wien. Beiträge für die Zeitschrift »Pan«.

1911 Lektüre von Nietzsches *Ecce Homo.* Begegnung mit dem Orientforscher Alois Musil.
15. April: Eheschließung mit Martha Marcovaldi geb. Heimann verw. Alexander gesch. Marcovaldi (1874–1949).
Nach zweijähriger intensiver Arbeit am Manuskript Veröffentlichung zweier Erzählungen (»Die Vollendung der Liebe« und »Die Versuchung der stillen Veronika«) unter dem Titel *Vereinigungen* bei Georg Müller, München.

1912–1914 Mitarbeit an renommierten literarischen Zeitungen. Zeitweilige Berufsunfähigkeit wegen Neurasthenie und Herzneurose. Italienreise. Besuch des römischen Irrenhauses.

1914 »Dienstenthebung« als Bibliothekar. Redakteur der »Neuen Rundschau« (S. Fischer Verlag) in Berlin. Bekanntschaft mit Franz Kafka, Rainer Maria Rilke und Walther Rathenau.

1914–1918	Einsatz als Offizier im Ersten Weltkrieg: zunächst Kommandant einer Landsturm-Kompanie, dann 1915 Bataillonsadjutant, Teilnahme an der vierten Isonzo-Schlacht. 1916/17 Redaktion der »Tiroler Soldatenzeitung«. 1918 Arbeit im Kriegspressequartier in Wien. Ablehnung einer Beamtenstelle im Range eines Obersten.
1915	Plan einer Autobiographie oder eines autobiographischen Romans (Arbeitstitel »Der Bibliothekar« / »Der Archivar«). Entgeht bei Tenna knapp dem Tod durch einen Fliegerpfeil.
1916	Erkrankung, zeitweise im Reservespital in Prag. Begegnung mit Franz Kafka und Max Brod.
1917	Auszeichnung mit dem Ritterkreuz. Dem Vater wird der erbliche Adelstitel verliehen, der Sohn kann sich nun Robert Edler von Musil nennen. Beförderung zum Hauptmann.
1917/18	Zahlreiche Werkpläne, darunter ein Tierbuch mit »Idyllen«, woraus sich der *Nachlass zu Lebzeiten* entwickelt.
1919	Intensivere Arbeit an *Der Mann ohne Eigenschaften*. Bekanntschaft mit Thomas Mann.
1919–1923	Beschäftigung im Pressedienst des Wiener Außenministeriums. Ab 1920 Fachbeirat im Staatsamt für Heereswesen in Wien (Einführung des Offizierskorps in »Methoden der Geistes- und Arbeitsausbildung«). Nach der Kündigung aus Rationalisierungs-gründen ab März 1923 wieder freier Schriftsteller.
1920	April–Juli: Aufenthalt in Berlin. Bekanntschaft mit Ernst Rowohlt, seinem späteren Verleger.
1921	Das Drama *Die Schwärmer* erscheint im Sibyllen Verlag, Dresden. Lektüre: Ludwig Klages, Thomas Mann, Houston Stewart Chamberlain, Georg Kerschensteiner (Vorbild Hagauers im *Mann ohne Eigenschaften*) und Friedrich Wilhelm Foerster (Vorbild Lindners). Vernichtende Kritik von Oswald Spenglers *Der Untergang des Abendlandes*.

1921–1931	Arbeit als Theaterkritiker, Rezensent und Essayist vornehmlich in Wien.
1923–1928	Vizepräsident bzw. Vorstandsmitglied des Schutzverbandes deutscher Schriftsteller in Österreich. Kontakt mit dem Vorsitzenden des Verbandes, Hugo von Hofmannsthal.
1923	Kleist-Preis auf Vorschlag Alfred Döblins für *Die Schwärmer*. Uraufführung von *Vinzenz oder die Freundin bedeutender Männer* in Berlin.
1924	Veröffentlichung der Posse *Vinzenz und die Freundin bedeutender Männer* sowie der Erzählungen *Drei Frauen* (»Grigia«, »Die Portugiesin«, »Tonka«) bei Rowohlt. Kunstpreis der Stadt Wien.
1925	Lektüre von Thomas Manns *Der Zauberberg*.
1927	Januar: Rede auf den Tod Rilkes in Berlin.
1927/28	Psychoanalytische Behandlung bei dem Adler-Schüler Hugo Lukács wegen seiner Schreibhemmung.
1929	Skandalöse Uraufführung des stark gekürzten und dadurch unverständlichen Schauspiels *Die Schwärmer* in Berlin. Gerhart-Hauptmann-Preis.
1930	Lektüre: Italo Svevo (*Zeno Cosini*), Karl Kraus (*Die letzten Tage der Menschheit*), André Gide (*Stirb und Werde*). Lernt das Konzept von Hermann Brochs *Die Schlafwandler* über ein Exposé kennen. Veröffentlichung des ersten Bandes des Romans *Der Mann ohne Eigenschaften*, der ein großer Erfolg wird, aber Musils finanzielle Nöte nicht beseitigt.
1931	23. März: Nachträglicher Festabend des PEN-Clubs in Wien zum 50. Geburtstag.
1931–1933	Aufenthalt in Berlin.

1932 Gründung einer Musil-Gesellschaft mit dem Zweck der finanziellen Unterstützung des Dichters.
Lektüre Cassirers (*Philosophie der symbolischen Formen*) und Freuds (*Zur Einführung des Narzißmus*). Auslieferung des zweiten Bandes von *Der Mann ohne Eigenschaften*.

1933 Rowohlt stellt die Vorauszahlungen ein, die Dichterakademie leistet eine Werkbeihilfe auf Vorschlag Thomas Manns und Oskar Loerkes.
Nach der Machtübernahme verlässt Musil im Mai Berlin und zieht nach Wien zurück.

1934–1938 Regelmäßige finanzielle Unterstützung durch die Wiener Musil-Gesellschaft.

1935 Tolstoi-Lektüre (*Krieg und Frieden*). Vortrag vor dem »Internationalen Schriftstellerkongress für die Verteidigung der Kultur« in Paris. Begegnung mit Thomas Mann. Veröffentlichung der Prosasammlung *Nachlass zu Lebzeiten* im Humanitas Verlag, Zürich.

1936 Schlaganfall. Vergebliches Bemühen um eine Pension des österreichischen Staates.

1937 Rede »Über die Dummheit«. Die Werk-Rechte gehen von Rowohlt auf Bermann Fischer über.
Eine Fortsetzung des zweiten Bandes von *Der Mann ohne Eigenschaften* wird zwar gesetzt, kann aber nicht mehr ausgeliefert werden.

1938 Im Juli Emigration über Oberitalien nach Zürich. Verbot des *Manns ohne Eigenschaften* im Deutschen Reich. Verhandlungen mit deutschen Verlagen zur Übernahme seines Werkes.

1939–1942 Übersiedlung nach Genf. Schwierigkeiten bei Verlängerung der Aufenthaltserlaubnis in der Schweiz.
Gescheiterte Versuche, nach Großbritannien oder – mit Unterstützung Thomas Manns, Brochs und Einsteins – in die USA zu emigrieren.
Unterstützung durch den Pfarrer Robert Lejeune und das Schweizerische Hilfswerk für deutsche Gelehrte. Verarmung und Vereinsamung.

1942 Tod durch einen Gehirnschlag am 15. April in Genf.

1943 Veröffentlichung des Nachlassteils von *Der Mann ohne Eigenschaften* durch Martha Musil im Selbstverlag.

1952–1957 Erscheinen der dreibändigen Gesamtausgabe (herausgegeben von Adolf Frisé) bei Rowohlt.

1976 *Tagebücher*, herausgegeben von Adolf Frisé (Rowohlt).

1981 *Briefe 1901–1942*, herausgegeben von Adolf Frisé (Rowohlt).

Auswahlbibliographie

Werke

Robert Musil: *Gesammelte Werke in neun Bänden.*
Herausgegeben von Adolf Frisé.
2. Auflage, Reinbek bei Hamburg 1981.

Robert Musil: *Tagebücher.*
Herausgegeben von Adolf Frisé.
2. Auflage, Reinbek bei Hamburg 1983.

Robert Musil: *Tagebücher. Anmerkungen, Anhang, Register.*
Herausgegeben von Adolf Frisé.
2. Auflage, Reinbek bei Hamburg 1983.

Robert Musil: *Briefe 1901–1942.*
Herausgegeben von Adolf Frisé. Reinbek bei Hamburg 1981.

Robert Musil: *Briefe 1901–1942. Kommentar, Register.*
Herausgegeben von Adolf Frisé. Reinbek bei Hamburg 1981.

Robert Musil: *Beitrag zur Beurteilung der Lehren Machs
und Studien zur Technik und Psychotechnik.*
[Herausgegeben von Adolf Frisé]. Reinbek bei Hamburg 1980.

Den Segnungen des digitalen Zeitalters ist es zu verdanken, dass
der enthusiastische Musil-Leser sich mittlerweile als postumer
Koautor des Dichters nützlich machen kann. Der vom Musil-
Archiv edierte Nachlass bietet jedem die Möglichkeit, am »work in
progress« *Der Mann ohne Eigenschaften* auf seine Weise unendlich
weiterzudichten: *Robert Musil. Klagenfurter Ausgabe.* Kommen-
tierte digitale Edition sämtlicher Werke, Briefe und nachgelassener
Schriften. Mit Transkriptionen und Faksimiles aller Handschrif-
ten. Herausgegeben von Walter Fanta, Klaus Amann und Karl
Corino. Klagenfurt. DVD-Version 2009.

Basisliteratur

Heinz Ludwig Arnold (Hg.): *Text + Kritik: Robert Musil.*
3. Auflage, München 1983.

Helmut Arntzen: *Musil-Kommentar sämtlicher*
zu Lebzeiten erschienener Schriften außer dem Roman
»Der Mann ohne Eigenschaften«.
München 1980.

Helmut Arntzen: *Musil-Kommentar zu dem Roman*
»Der Mann ohne Eigenschaften«. München 1982.

Wilfried Berghahn: *Robert Musil in Selbstzeugnissen*
und Bilddokumenten.
Reinbek bei Hamburg 2001 (zuerst 1963).

Karl Corino: *Musil. Leben und Werk in Bildern und Texten.*
2. Auflage, Reinbek bei Hamburg 1989.

Karl Corino: *Robert Musil.*
2. Auflage, Reinbek bei Hamburg 2005.

Karl Corino (Hg.): *Erinnerungen an Robert Musil.*
Texte von Augenzeugen. Wädenswil 2010.

Karl Dinklage (Hg.): *Robert Musil. Leben, Werk, Wirkung.*
Reinbek bei Hamburg 1960.

Karl Dinklage, Elisabeth Albertsen und Karl Corino (Hg.):
Robert Musil. Studien zu seinem Werk.
Reinbek bei Hamburg 1970.

Eckhard Heftrich: *Musil. Eine Einführung.*
München/Zürich 1986.

Ernst Kaiser/Eithne Wilkins: *Robert Musil.*
Eine Einführung in das Werk. Stuttgart 1962.

Herbert Kraft: *Musil.* Wien 2003.

Weitere verwendete Literatur

Franz Blei: *Das große Bestiarium.*
Zeitgenössische Bildnisse. München 1963.

Karl Heinz Bohrer: *Plötzlichkeit.*
Zum Augenblick des ästhetischen Scheins.
Frankfurt am Main 1981.

Friedrich Nietzsche: *Sämtliche Werke.*
Kritische Studienausgabe. Band 4, München 1980.

Marie-Louise Roth: *Un destin de femme – Martha Musil.*
L'amante, l'épouse, la soeur. Bern u. a. 2006.

Roger Willemsen: *Robert Musil.*
Vom intellektuellen Eros. München/Zürich 1985.

Periodika und Reihenwerke

Musil-Forum. Zeitschrift der Internationalen Robert-Musil-
Gesellschaft (in unregelmäßiger Folge zuletzt bei De Gruyter).

Musiliana. Herausgegeben von Marie-Louise Roth und Annette
Daigger (seit 1995 im Peter Lang Verlag).

Musil-Studien (seit 1987 im Fink Verlag).

Bildnachweis

S. 6: ullstein bild
S. 18, 22, 66 (o.): Arbeitsstelle für österreichische Literatur
und Kultur – Robert Musil Forschung, Saarbrücken
S. 8, 14, 16 (l., r.), 26, 28 (r.), 30, 36, 42, 52 (li.), 60, 62, 68, 72:
Robert-Musil-Literatur-Museum, Klagenfurt
S. 10: aus: Wilfried Berghahn: *Robert Musil in Selbstzeugnissen
und Bilddokumenten*. Reinbek bei Hamburg 1963, S. 117.
S. 12: Maria Frisé
S. 20, 34, 46, 48, 64, 70 (u.): © Rowohlt Verlag GmbH,
Reinbek bei Hamburg / Österreichische Nationalbibliothek, Wien
S. 24 (o.): akg-images
S. 32: aus: Oldřich Klobas: *Alois Musil zvaný Músa ar Rueili*.
Brno 2003, S. 192.
S. 40: aus: Robert Musil: *Grigia. Novelle*. Potsdam 1923, o. S.
S. 44: aus: Karl Corino: *Musil. Leben und Werk in Bildern und Texten*.
2. Auflage, Reinbek bei Hamburg 1989, S. 238.
S. 52 (r.): ullstein bild / Thomas-Mann-Archiv
S. 54: Süddeutsche Zeitung Photo
S. 56: KEYSTONE / THOMAS-MANN-ARCHIV
S. 58 (l., r.): © Rowohlt Verlag GmbH, Reinbek bei Hamburg /
KEYSTONE / THOMAS-MANN-ARCHIV
S. 66 (u.): bpk / Erich Salomon
S. 74: Phil Greaney

Autor und Verlag haben sich redlich bemüht, für alle Abbildungen
die entsprechenden Rechteinhaber zu ermitteln. Falls Rechte-
inhaber übersehen wurden oder nicht ausfindig gemacht werden
konnten, so geschah dies nicht absichtsvoll. Wir bitten in diesem
Fall um entsprechende Nachricht an den Verlag.

Impressum

Gestaltungskonzept: *Groothuis, Lohfert, Consorten, Hamburg | glcons.de*

Layout und Satz: *Angelika Bardou,* Deutscher Kunstverlag

Lektorat: *Eva Maurer,* Deutscher Kunstverlag

Gesetzt aus der *Minion Pro*

Gedruckt auf *Lessebo Design*

Druck und Bindung: *Grafisches Centrum Cuno, Calbe*

Umschlagabbildung: Robert Musil. Um 1900.
© Arbeitsstelle für österreichische Literatur und Kultur – Robert Musil Forschung, Saarbrücken

Bibliografische Information der Deutschen Nationalbibliothek
Die Deutsche Nationalbibliothek verzeichnet diese Publikation
in der Deutschen Nationalbibliografie; detaillierte bibliografische
Daten sind im Internet über http://dnb.d-nb.de abrufbar.

© 2012 Deutscher Kunstverlag GmbH Berlin München

Deutscher Kunstverlag Berlin München
Paul-Lincke-Ufer 34
D-10999 Berlin
www.deutscherkunstverlag.de

ISBN 978-3-422-07071-4